莊本立〔鐘鼓起風雲〕

c o n t e n t s 目次

生命的樂章 君子本立而道生

靈感的律動 研古之音創新樂

創作的軌跡 前人為師製新器

台灣音樂「師」想起

　　文建會文化資產年的眾多工作項目裡，對於為台灣資深音樂工作者寫傳的系列保存計畫，是我常年以來銘記在心，時時引以為念的。在美術方面，我們已推出「家庭美術館—前輩美術家叢書」，以圖文並茂、生動活潑的方式呈現；我想，也該有套輕鬆、自然的台灣音樂史書，能帶領青年朋友及一般愛樂者，認識我們自己的音樂家，進而認識台灣近代音樂的發展，這就是這套叢書出版的緣起。

　　我希望它不同於一般學術性的傳記書，而是以生動、親切的筆調，講述前輩音樂家的人生故事；珍貴的老照片，正是最真實的反映不同時代的人文情境。因此，這套「台灣音樂館—資深音樂家叢書」的出版意義，正是經由輕鬆自在的閱讀，使讀者沐浴於前人累積智慧中；藉著所呈現出他們在音樂上可敬表現，既可彰顯前輩們奮鬥的史實，亦可為台灣音樂文化的傳承工作，留下可資參考的史料。

　　而傳記中的主角，正以親切的言談，傳遞其生命中的寶貴經驗，給予青年學子殷切叮嚀與鼓勵。回顧台灣資深音樂工作者的生命歷程，讀者們可重回二十世紀台灣歷史的滄桑中，無論是辛酸、坎坷，或是歡樂、希望，耳畔的音樂中所散放的，是從鄉土中孕育的傳統與創新，那也是我們寄望青年朋友們，來年可接下

傳承的棒子，繼續連綿不絕的推動美麗的台灣樂章。

　　這是「台灣資深音樂工作者系列保存計畫」跨出的第一步，逐步遴選值得推薦的音樂家暨資深音樂工作者，將其故事結集出版，往後還會持續推展。在此我要深謝各位資深音樂家或其家人接受訪問，提供珍貴資料；執筆的音樂作家們，辛勤的奔波、採集資料、密集訪談，努力筆耕；主編趙琴博士，以她長期投身台灣樂壇的音樂傳播工作經驗，在與台灣音樂家們的長期接觸後，以敏銳的音樂視野，負責認真的引領著本套專輯的成書完稿；而時報出版公司，正也是一個經驗豐富、品質精良的文化工作團隊，在大家同心協力下，共同致力於台灣音樂資產的維護與保存。「傳古意，創新藝」須有豐富紮實的歷史文化做根基，文建會一系列的出版，正是實踐「文化紮根」的艱鉅工程。尚祈讀者諸君賜正。

行政院文化建設委員會主任委員　陳郁秀

認識台灣音樂家

「民族音樂研究所」是行政院文化建設委員會「國立傳統藝術中心」的派出單位，肩負著各項民族音樂的調查、蒐集、研究、保存及展示、推廣等重責；並籌劃設置國內唯一的「民族音樂資料館」，建構具台灣特色之民族音樂資料庫，以成為台灣民族音樂專業保存及國際文化交流的重鎮。

為重視民族音樂文化資產之保存與推廣，特規劃辦理「台灣資深音樂工作者系列保存計畫」，以彰顯台灣音樂文化特色。在執行方式上，特邀聘學者專家，共同研擬、訂定本計畫之主題與保存對象；更秉持著審慎嚴謹的態度，用感性、活潑、淺近流暢的文字風格來介紹每位資深音樂工作者的生命史、音樂經歷與成就貢獻等，試圖以凸顯其獨到的音樂特色，不僅能讓年輕的讀者認識台灣音樂史上之瑰寶，同時亦能達到紀實保存珍貴民族音樂資產之使命。

對於撰寫「台灣音樂館—資深音樂家叢書」的每位作者，均考慮其對被保存者生平事跡熟悉的親近度，或合宜者為優先，今邀得海內外一時之選的音樂家及相關學者分別為各資深音樂工作者執筆，易言之，本叢書之題材不僅是台灣音樂史之上選，同時各執筆者更是台灣音樂界之精英。希望藉由每一冊的呈現，能見證台灣民族音樂一路走來之點點滴滴，並為台灣音樂史上的這群貢獻者歌頌，將其辛苦所共同譜出的音符流傳予下一代，甚至散佈到國際間，以證實台灣民族音樂之美。

承蒙文建會陳主任委員郁秀以其專業的觀點與涵養，提供許多寶貴的意見，使得本計畫能更紮實。在此亦要特別感謝資深音樂傳播及民族音樂學者趙琴博士擔任本系列叢書的主編，及各音樂家們的鼎力協助。更感謝時報出版公司所有參與工作者的熱心配合，使本叢書能以精緻面貌呈現在讀者諸君面前。

國立傳統藝術中心主任　柯基良

聆聽台灣的天籟

音樂，是人類表達情感的媒介，也是珍貴的藝術結晶。台灣音樂因歷史、政治、文化的變遷與融合，於不同階段展現了獨特的時代風格，人們藉著民俗音樂、創作歌謠等各種形式傳達生活的感觸與情思，使台灣音樂成為反映當時人心民情與社會潮流的重要指標。許多音樂家的事蹟與作品，也在這樣的發展背景下，更蘊含著藉音樂詮釋時代的深刻意義與民族特色，成為歷史的見證與縮影。

在資深音樂家逐漸凋零之際，時報出版公司很榮幸能夠參與文建會「國立傳統藝術中心」民族音樂研究所策劃的「台灣音樂館—資深音樂家叢書」編製及出版工作。這兩年來，在陳郁秀主委、柯基良主任的督導下，我們和趙琴主編及三十位學有專精的作者密切合作，不斷交換意見，以專訪音樂家本人為優先考量，若所欲保存的音樂家已過世，也一定要採訪到其遺孀、子女、朋友及學生，來補充資料的不足。我們發揮史學家傅斯年所謂「上窮碧落下黃泉，動手動腳找資料」的精神，盡可能蒐集珍貴的影像與文獻史料，在撰文上力求簡潔明暢，編排上講究美觀大方，希望以圖文並茂、可讀性高的精彩內容呈現給讀者。

「台灣音樂館—資深音樂家叢書」現階段一共整理了蕭滋等三十位音樂家的故事，這些音樂家有一半皆已作古，有不少人旅居國外，也有的人年事已高，使得保存工作更為困難，即使如此，現在動手做也比往後再做更容易。像張昊老師就是在參加了我們第一階段的新書發表會後，與世長辭，這使我們覺得責任更為重大。我們很慶幸能夠及時參與這個計畫，重新整理前輩音樂家的資料，讓人深深覺得這是全民共有的文化記憶，不容抹滅；而除了記錄編纂成書，更重要的是發行推廣，才能夠使這些資深音樂工作者的美妙天籟深入民間，成為所有台灣人民的永恆珍藏。

時報出版公司總編輯
「台灣音樂館—資深音樂家叢書」計畫主持人 林馨琴

台灣音樂見證史

今天的台灣，走過近百年來中國最富足的時期，但是我們可曾記錄下音樂發展上的史實？本套叢書即是從人的角度出發，寫「人」也寫「史」，勾劃出二十世紀台灣的音樂發展。這些重要音樂工作者的生命史中，同時也記錄、保存了台灣音樂走過的篳路藍縷來時路，出版「人」的傳記，亦可使「史」不致淪喪。

這套記錄台灣音樂家生命史的叢書，雖是依據史學宗旨下筆，亦即它的形式與素材，是依據那確定了的音樂家生命樂章——他的成長與趨向的種種歷史過程——而寫，卻不是一本因因相襲的史書，因為閱讀的對象設定在包括青少年在內的一般普羅大眾。這一代的年輕人，雖然在富裕中長大，卻也在亂象中生活，環境使他們少有接觸藝術，多數不曾擁有過一份「精緻」。本叢書以編年史的順序，首先選介資深者，從台灣本土音樂與文史發展的觀點切入，以感性親切的文筆，寫主人翁的生命史、專業成就與音樂觀、性格特質；並加入延伸資料與閱讀情趣的小專欄、豐富生動的圖片、活潑敘事的圖說，透過圖文並茂的版式呈現，同時整理各種音樂紀實資料，希望能吸引住讀者的目光，來取代久被西方佔領的同胞們的心靈空間。

生於西班牙的美國詩人及哲學家桑他亞那（George Santayana）曾經這樣寫過：「凡是歷史，不可能沒主見，因為主見斷定了歷史。」這套叢書的音樂家兼作者們，都在音樂領域中擁有各自的一片天，現將叢書主人翁的傳記舊史，根據作者的個人觀點加以闡釋；若問這些被保存者過去曾與台灣音樂歷史有什麼關係？在研究「關係」的來龍和去脈的同時，這兒就有作者的主見展現，以他（她）的觀點告訴你台灣音樂文化的基礎及發展、創作的潮流與演奏的表現。

本叢書呈現了近現代台灣音樂所走過的路，帶著新願景和新思維、再現過去的歷史記錄。置身二十一世紀的開端，對台灣音樂的傳統與創新，自然有所期

待。西方音樂的流尚與激盪，歷一個世紀的操縱和影響，現時尚在持續中。我們對音樂最高境界的追求，是否已踏入成熟期或是還在起步的徬徨中？什麼是我們對世界音樂最有創造性和影響力的貢獻？願讀者諸君能以音樂的耳朵，聆聽台灣音樂人物傳記；也用音樂的眼睛，觀察並體悟音樂歷史。閱畢全書，希望音樂工作者與有心人能共同思考，如何在前人尚未努力過的方向上，繼續拓展！

回顧陳主委和我談起出版本套叢書的計劃時，她一向對台灣音樂的深切關懷，此時顯得更加急切！事實上，從最初的理念，到出版的執行過程，這位把舵者在繁忙的公務中，始終留意並給予最大的支持，並願繼續出版「叢書系列」，從文字擴展至有聲的音樂出版品。

在柯主任主持下，召開過數不清的會議，務期使得本叢書在諸位音樂委員的共同評鑑下，能以更圓滿的面貌與讀者朋友見面。

文化的融造，需要各方面的因素來撮合。很高興能參與本叢書的主編工作，謝謝諸位音樂家、作家的努力與配合，「時報出版」各位工作同仁豐富的專業經驗，與執著的能耐。我們有過日以繼夜的辛苦編輯歷程，當品嚐甜果的此刻，有的卻是更多的惶恐，為許多不夠周全處，也為台灣音樂的奮鬥路途尚遠！棒子該是會繼續傳承下去，我們的努力也會持續，深盼讀者諸君的支持、賜正！

「台灣音樂館—資深音樂家叢書」主編 趙琴

【主編簡介】
加州大學洛杉磯校部民族音樂學博士、舊金山加州州立大學音樂史碩士、師大音樂系聲樂學士。現任台大美育系列講座主講人、北師院兼任副教授、中華民國民族音樂學會理事、中國廣播公司「音樂風」製作·主持人。

音樂路上的追尋

一九六○年代後期，我還在美國西北大學音樂院就讀的時候，有一天著名的音樂學者，也是日本音樂專家曼姆（William Malm）來訪，當他獲知我來自台灣時，就對我特別稱讚一位「出身電機的音樂家」的研究成果。他當時想不出名字，我回答說：「是不是莊本立？」他立刻說：「對了！對了！」他所指的是莊本立在中央研究院民族學研究所刊物所發表的幾篇樂器研究論文；而曼姆本人也在馬尼拉國際會議上聽聞過莊本立的論文報告。

早年台灣的經濟尚未起飛，音樂研究風氣也未成熟，外界對台灣所知有限。一門冷門的學科能受到注意，的確是一大殊榮，我也因此開始收集莊氏的論著。在那個資料奇缺的時代，他的論文和不久之後出版的《中國音樂》一書，給音樂界開啟了一條新途徑。一九八四年十一月，乘他來美國洛杉磯指導祭孔大典之際，我邀請他到北伊利諾大學音樂院作一次演講；此後我們也偶有聯絡。

沒料到三十多年後的今天，會被國立傳統藝術中心「台灣資深音樂工作者系列保存計畫」的主編趙琴博士邀請撰寫他的生平，既覺榮幸，也有些恐慌，這終究是一個重任。我身居美國，尋找分散在台灣各地的資料不易，更遑論實地赴台訪問一些當事人；何況出版部只給我三個月的時間。正如我為同一系列撰寫《戴粹倫——耕耘一畝樂田》一樣，我不得不再度抱怨說：「中

外古今，沒有人能夠三個月成書，連寫言情小說都不夠！」

　　幸好莊師母顧晶琪女士居住在加州富麗曼市（Fremont），我得以在二○○三年五月十七日專程去拜訪，由其長子樂群先生在場協助，獲得不少第一手資料；又通過他們和其女漪音小姐聯絡，然後到處拜託，也得到許多樂友的熱心幫忙，才能勉強動筆。

　　首先要致謝的是莊氏家族提供的珍貴資料，長子樂群先生的接受訪問，還有漪音小姐在台北家中翻箱倒櫃尋找照片。接著要致謝的可以列出一大串：文化大學方面，中國音樂學系樊慰慈主任全力支持，印寄音樂會節目單和課程表、林桃英教授提供照片和資訊、范光治教授的接受訪問、黃好吟教授和夫婿林東河老師提供照片、節目單、文稿，並不厭其煩地回答問題；藝術研究院王禎綺秘書提供照片和多方確認人物；台北藝術大學方面，傳統音樂系李婧慧老師和畢業生林蕙芸小姐跑遍了許多圖書館查尋和印寄大批資料、王海燕教授之提供資訊和接受訪問、音樂系溫秋菊教授之提供意見；師範大學方面，音樂系錢善華主任印寄文章；台灣藝術大學方面，表演藝術學院陳裕剛院長印寄資料、中國音樂學系施德玉教授和舞蹈學系蔣嘯琴教授代詢問題；台北市國樂團陳小萍老師樂器攝影、印寄資料和回答問題；高雄市國樂團鍾永宏秘書提供資料和確認照片；前台灣省交響樂團研究部顏廷階教

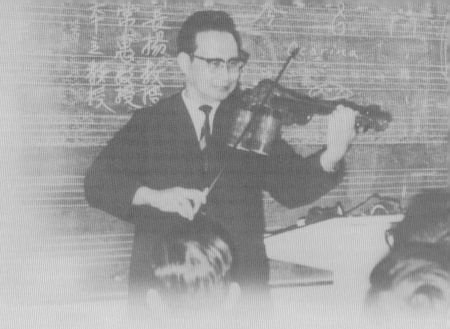

授回答問題。

另外，就是北京音樂研究所喬建中教授印寄資料、吳釗教授回答問題；杭州師範學院杜亞雄教授印寄資料；加拿大英屬哥倫比亞大學展艾倫（Alan Thrasher）教授提供照片和回答問題；美國肯特大學米勒（Terry Miller）教授回答問題；北伊利諾大學音樂院畢業的許嘉寶小姐親自攜帶全部照片返台，並且在還沒恢復時差的情況下到圖書館查尋資料；最後則有內人徐宛中女士幾次三番校對文稿，提供意見，修改文句，並且編排第三部分的全部表格與內容。

可見為了這一本未盡周全的書，的確勞師動眾；當然也要謝謝主編趙琴再度相信我敢於接受這個挑戰的美意。現在書雖完成，卻仍感不足。

莊本立教授一生著作等身，活動頻繁，還有一些文章沒有收齊，更有許多問題未獲得解答。學術研究無止境，但願將來能挖掘更多資料，實地調查訪問，才能對這位台灣音樂前輩的一生有更確切的定論。正如他經常鼓勵學生們所說的：「我們繼續努力！」

韓國鐄

君子本立
而道生

探索科技與音樂

（1924-1947）

在一般人的心目中，音樂是一種表演藝術，不是演唱、演奏，就是指揮、作曲；在任何一個社會裡，把音樂作為一個研究科目不但向來起步較晚，通常也鮮為人知。台灣光復之後，百業待興，經過了一九五○和一九六○年代的慘淡經營、生聚教訓，奠定了一九七○年代之後的經濟起飛，而形成一個生機蓬勃的社會；藝術的發展也循著同樣的過程，從早期在荒蕪之地的播種、萌芽，而至於後來的開花結果。[1]

早年的高等音樂教育最初是著重在音樂師資的培養，以「省立師範學院」（現國立師範大學）音樂系為代表，創於一九四八年；一九五○年成立的「台灣藝術專科學校」（現國立台灣藝術大學）則以訓練專業表演和作曲人才為主旨；一九六○年代之

註1：本文有關生平資料，如無另作註，則來自對莊夫人顧晶琪女士之訪問，和長公子莊樂群先生之通信，及筆者個人之回憶，並依據下列文獻：〈a〉顏廷階，《中國現代音樂家傳略》，中和，綠與美出版社，1992年，頁407-411。〈b〉范光治，〈莊故教授本立行述〉，《北市國樂》，第170期，2001年7月，頁2-4；同文亦收於〈行述〉，《永遠的懷念——莊本立教授紀念文集》，2001年7月。

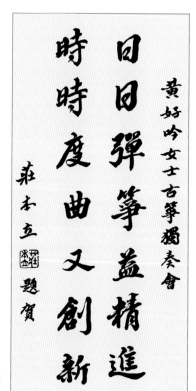

▶ 莊本立為黃好吟古箏獨奏會題詩（1992年3月22日）。（黃好吟提供）

後，公、私立大學也紛紛成立音樂科系，都為台灣社會培育了無數的精英，活躍於樂壇。[2]音樂學術在那個時代尚未蔚為風氣，音樂研究者可以說都是「個體戶」，憑自己的興趣而開天闢地；而在早期的這一類「個體戶」中，闖出名號的屈指可數，只有研究原住民音樂的「呂炳川」和研究樂律與樂器的「莊本立」較在國際間有著舉足輕重的地位。

在一九六〇和七〇年代初，莊本立結合科學背景與音樂知識，對中國樂器作了深入研究，發表在高水準的中央研究院民族學研究所和歷史博物館的刊物上，引起國內外學術界的注意，無疑是音樂學術沙漠中的少數奇葩之一；這只是顯示莊本立在音樂領域裏與人不同，又先人一步的特點。然而莊本立又是一位實踐者，從他後來所作所為，包括發表了許多文章的標題都帶有「改進研究」、「創作研究」、「創新與運用」、「應用」等，就可以看出他的實踐主義。他參與中國音樂的表演、改良或創製新樂器、訂定祭孔樂舞、編訂古曲、主辦音樂會、帶領樂團出國，平時又教導學生、主持行政、參與大大小小的會議和社交等等，幾十年如一日，精力旺盛，開朗樂觀，毫無厭倦，也不抱怨，堪稱是台灣樂壇的一大超人。

【充滿藝術氣息的書香世家】

一九二四年農曆十月二日，莊本立生於江蘇武進，出身於充滿藝術氣息的書香世家，祖父為前清秀才莊洵，學養高，以書法聞名，其作品正高掛在莊家後代的客廳，莊本立的名字就

註2：許常惠，《台灣音樂史初稿》，台北，全音樂譜出版社，1991年，頁309-311。

註3：劉蓮珠，〈鑑古知今的科學音樂家——莊本立〉，《北市國樂》，第4期，1992年11月，頁1。

註4：莊本立，〈音樂與我〉，《徵信新聞》，1965年3月30日，第10版。

註5：莊本立，〈對樂律、樂舞、樂器的研究——王光祈《中國音樂史》的啟示〉，1992年9月12日，頁1。

註6：有關此交響樂團之早期歷史，見筆者，〈上海工部局樂隊初探〉，收於《韓國鐄音樂文集（四）》，台北，樂韻出版社，1999年，頁135-204。

註7：取自《路（第92集）：國樂路途上孜孜不倦的莊本立教授》，國防部藝術工作總隊製作，三台聯播電視節目錄影帶，1975年。

是祖父從古書取來的：「君子務本，本立而道生」。[3]祖父也熱心地方建設及文化發展，晚年更將祠堂及房產捐贈給地方學校，從這點似乎可以預視到莊本立熱心社會公益的身影。父親莊元福，愛好園藝和音樂；母親是丁道華。莊本立從小對音樂、繪畫和書法的興趣，就是在這種環境中潛移默化地培養出來的。他家住的是傳統的四合院，「每當夏夜納涼時，仰望群星閃爍的蒼穹，激起我許多音樂的幻想。唱著自然的童謠，故當校中有音樂、圖畫比賽時，也常參加而獲優勝。」[4]當他還是初中一年級學生的時候，買到一支短的笛子，無師自通地就吹奏動聽的樂音來，這也形成了他快樂童年的美妙回憶。

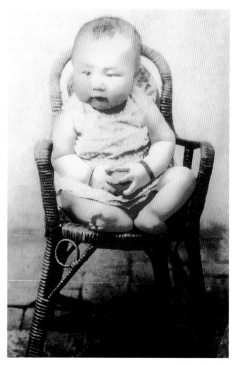

▲ 周歲時的莊本立。

　　一九三七年日本入侵，家鄉淪陷，家產部分毀於炮火。父親逃難時受了打擊，突患中風而半身不遂，家計受到影響，僅靠七十多歲的祖父寫字報酬和微薄的房租收入來維持家計。

　　一九三八年，十四歲的莊本立隻身到上海寄居於姑母家，

進入光華大學附屬中學求學。為了省錢，他每天步行一小時來回學校與姑母家，遇到颱風，淹水過膝，仍然涉水而行；中午則常以山芋、羌餅或高粱餅果腹。由於學校就在公共租界，離開工部局圖書館和當地各書店不遠，他經常到那兒閱讀音樂書籍，流連忘返，並且傾囊搜購舊書，奠定他的好學習慣，他把那種閱讀當作「菜餚」。據他回憶，當時一干書籍中對他影響最大的莫過於王光祈的《中國音樂史》，後來他攢了點錢，到中華書局買下了此書和王光祈的其他著作，如《東西樂制之研究》、《東方民族的音樂》、《西洋製譜學提要》、《西洋名曲解說》、《中國詩詞曲之輕重律》等。[5]

當時租界的上海工部局交響樂團由義大利指揮梅百器（Mario Paci）帶領了二十多年，成為遠東最優秀的樂團。[6]每當他們練習時，莊本立有空也會去欣賞，也常聆聽從收音機中傳來的音樂，這建立他欣賞音樂的興趣；更因為在收音機中聽到衛仲樂的的精彩演奏，後來也加入衛仲樂的音樂館，而傾心於國樂的學習。[7]

【仲樂音樂館奠下根基】

一九四一年高中畢業，雖然性喜音樂，但是數理成績皆佳，父母也鼓勵他去攻讀理化學科，莊本立就進入了上海著名的大同大學，主修電機工程。由於祖父已經過世，家道中衰，他每年參加武進同鄉會清寒學生獎助金甄試，屢獲第一，得到全部學雜費和書籍費獎金，得以就學。而由於他對音樂的喜

歷史的迴響

王光祈（1892年8月15日-1936年1月12日），生於四川溫江縣，音樂學者、社會運動家，典型「五四」時代人物。一九一四年入北京中國大學攻讀法律，同時任清史館書記，又為報社撰稿，關心社會，立志革新；一九一八年和志同道合青年知識友人發起少年中國學會，次年又成立工讀互助團；一九二〇年留學德國，學習政治經濟學，為國內報社撰文；一九二三年改學音樂，以音樂救國為目標，入柏林大學，後轉波恩大學，從師皆當代音樂學大師；一九三四年以〈中國古代之歌劇〉論文獲博士學位，留校服務；一九三六年病逝德國。著作極豐，政治、軍事、外交、社會都有，音樂著作以《中國音樂史》、《東方民族之音樂》、《東西樂制之研究》等著名；莊本立學生時代讀他的著作，並受他的影響。

註8：同註4。

註9：許光毅，〈大同樂
會〉，《音樂研
究》，1984年第4
期，頁114-115。

註10：徐立勝，〈國樂大
師——衛仲樂〉，
《音樂愛好者》，
1986年第1期，頁
2-5。

註11：筆者曾於1988年
在上海訪問過衛
仲樂，並著文介
紹其生平。見筆
者：〈民族音樂
大師衛仲樂的生
平與貢獻〉，收於
《韓國嶺音樂文集
（一）》，台北，樂
韻出版社，1990
年，頁205-217。
衛氏於1997年4月7
日逝世。克萊斯
勒（Fritz Kreisler,
1875-1962），美
籍奧國小提琴家
及作曲家，1930
年代紅極一時。

愛，也同時開始了他的音樂探索；他說：「至於音樂，猶如我難以忘懷的愛人，時在念中。」[8]

在學期間，有一陣子他常在一家樂器行門口徘徊，幻想著那是他的音樂房，如果樂器被人家買走了，他總是非常難過。最吸引著他的，莫過於櫥窗內的一支琵琶，每每為「它」魂牽夢繫；經過了幾個晚上的失眠和考慮，等到了暑假，他放棄返鄉的機會，將路費節省下來，買了那隻琵琶。當時上海有幾個頗為活躍的國樂社團，其中之一由琵琶名家衛仲樂主持，叫做「仲樂音樂館」，他參加了這個社團，奠定了演奏樂器的基礎。

衛仲樂（1908-1997）原籍江蘇無錫，生於上海殷氏家，後過繼到衛氏家，取名衛秉濤，後來又改為衛崇福。他於一九二〇年代加入上海鄭覲文的大同樂會，學習許多傳統樂器，以琵琶揚名。大同樂會是鄭覲文於一九二〇年所創辦，除了聘請名師教學，又挖掘古譜、改編新曲、複製樂器等，舉辦了許多活動和培育了不少國樂人才；[9]鄭覲文見衛秉濤人窮志強，免了他的學費，又為他改名為仲樂，寓意為中國音樂努力。衛仲樂因此跟隨鄭覲文學古琴、汪昱庭學琵琶（因此被稱為汪派）、柳堯章學琵琶和小提琴，又掌握了二胡、京胡、三絃等，加上本來就擅長的簫與笛，衛仲樂成為一位多才的國樂家。[10]鄭覲文於一九三五年去世，衛仲樂接了大同樂會的樂務主任工作。

一九三八年，衛仲樂參加由國際紅十字會所屬的美國醫藥助華會（American Bureau for Medical Aid to China）所組織的

「中國文化劇團」（Chinese Cultural Theatre Group）到美國巡迴表演，獲得很大的迴響，他的琵琶獨奏《十面埋伏》轟動新大陸，被稱是「琵琶上的克萊斯勒」；[11] 返國前，衛仲樂還應邀錄製了八首獨奏曲，後來由莉瑞可（Lyricord）唱片公司發行。[12]

▲ 衛仲樂早年檔案照。（韓國鐄提供）

衛仲樂於一九四○年回到上海。當時上海已被日本佔領，鄭覲文的兒子鄭玉蓀將大同樂會移到重慶。在上海音樂專科學校教授沈知白的協助之下，衛仲樂以大同樂會的上海舊址開設了「仲樂音樂館」，招收門生，後來搬到霞飛路（今淮海中路）。該館的宣言是「提倡中國音樂，培植專門人才及介紹西洋音樂，使融匯貫通以求改進，並創造中國國樂爲宗旨。」[13]他們所開的科目有古琴、琵琶、二胡、笙、簫、揚琴、小提琴、大提琴、鋼琴、國樂概論、中西樂制研究、音樂史、樂理、和聲學、作曲法等，很像一個小型的音樂院。然而當時的大環境不穩定，物質條件也十分困苦，實際上是否所有的課都能開成，都還有疑問。

據同在「仲樂音樂館」學習的龔萬里回憶：「一間十餘平

註12：該唱片由不同公司發行過，三十三轉的取名Chinese Classical Music（Lyrichord LL 72），上有 "Played on ancient instruments by Professor Wei Chung Loh of the Ta Tung National Music Research Institute" 字樣。所錄之八首獨奏曲爲：《歌舞引》（劉天華作，琵琶）、《飛花點翠》（琵琶）、《陽關三疊》（古琴）、《病中吟》（劉天華作，二胡）、《妝台思秋》（簫）、《光明行》（劉天華作，二胡）、《醉漁唱晚》（古琴）和《鷓鴣飛》（笛）。

註13：取自「衛仲樂教授暨中國管絃樂隊國樂演奏會」節目單內之招生廣告，1945年10月30-31日；該節目單現藏美國哈佛大學遠東圖書館。

衛仲樂教授暨中國管絃樂隊
國樂演奏會

民國三十四年十月三十日三十一日在心心大戲院樂院舉行

PROGRAMME

of

CLASSICAL CHINESE MUSIC CONCERT

by

Prof. Wei Chung-loh

and

The Chinese Kuan-hsien Orchestra

Tuesday & Wednesday, October 30 & 31, 1945

at

THE LYCEUM THEATRE
Shanghai

▲ 衛仲樂主辦的音樂會節目單中英文封面
（1945年）。（韓國鐄提供）

◀ 節目單內有莊本立參加演出及工作之名單
（1945年）。（韓國鐄提供）

方米的客堂間，白天是教室、排練
廳，晚上是臥室、小家庭。說它是
臥室可是連一張床鋪也沒有。老師
經常用四隻靠背折椅一拼，放上棕
棚、被子睡覺，就這樣渡過他艱苦
的青春秋秋。」[14]

　　莊本立在一九四一年，當他大
學一年級時加入這個音樂館的，他
隨衛仲樂學習琵琶，後來又學了二

胡、小提琴和古琴。開始時，他用過去
積存下來長輩給的壓歲錢來繳學費，後
來沒有能力再繳，但因為成績優異，衛
仲樂就免了他的學費，而莊本立則盡力
在業務上幫忙；這倒是衛仲樂習樂故事
的重演。莊本立日後在台灣的熱心教學
和許多克難的行為，並大力改進國樂的
思想，皆感受於衛仲樂的影響。

▲ 衛仲樂接受筆者訪問的
神情（1988年夏）。
（吳曉攝，韓國鐄提供）

　　一九四一年，衛仲樂和金祖禮、
許光毅組織了一個「中國管絃樂隊」，
成員有原來大同樂會的會員、大學教授和學生等，每周六晚上
在仲樂音樂館排練；這個樂隊並經常演出，也利用租界電台播
送國樂。一九四五年抗戰勝利之後，十月十日他們參加由市政
府在大光明戲院主辦的慶祝音樂會；當年十月三十日和三十一
日，該隊又單獨在蘭心大戲院舉行了一場盛大的音樂會。莊本
立表現優異，又生性熱心，經常都參與，他除了是演奏員，參
與《潯陽夜月》一曲外，十月底的這一次又是八位幹事之一，
即實際參與籌備工作者，[15]而當時他只不過是個大學生而已。

　　一九四七年，莊本立從大同大學畢業，九月應聘來台，加
入台灣電力公司電氣試驗所，從甲種實習生做起，一路做到工程
師兼電錶儀器課長，也成就了在台灣五十多年的生活與貢獻。

註14：龔萬里，〈從一份
節目單上看到的
啟示〉，《上海音
訊》，1985年第3
期，頁12。

註15：同註13。

創作與發明並進
（1947-1968）

【中華國樂會的誕生】

　　台灣光復時從大陸來了一批國樂的人士，如中國廣播公司國樂團的團員：高子銘、王沛倫、孫培章、黃蘭英等，[1]另外還有梁在平、何名忠、黃孝毅、周岐峰、劉克爾、楊秉忠、李鎮東、奚富生、史順生等，雖然大多各有其他的專職，卻也都在音樂上各有所長；除了個人的教學和表演之外，也組織樂社或樂團，最有名的是中國廣播公司的國樂團。[2]莊本立也是這類愛樂人士之一，開始的時候他的正業是在電力公司，但既然對音樂有那麼大的興趣，又具備了頗為良好的背景和經驗，很自然地就在業餘參與音樂活動，並且於一九五一年組織了「晨鐘國樂社」。

　　有鑒於樂人的聯繫

註1：方冠英，〈中廣國樂卅五週年〉，《中廣國樂團三十五週年紀念特刊》，台北，中國廣播公司，1970年，頁1。

註2：今日國樂網頁：www.cc.nctu.edu.tw/~cmusic/cmusictoday.html。

註3：中華國樂會網頁：www.scm.org.tw/htm。

▶ 莊本立早年在國樂團奏二胡。

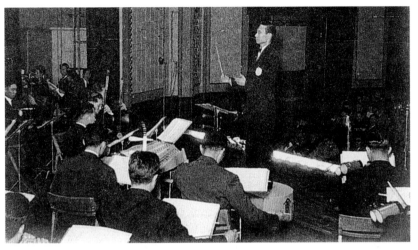

▲ 指揮國樂團演出，右下角為小四筒琴（1950年代中）。

和國樂的發展需要，中國廣播公司國樂團的高子銘和中信國樂團的何名忠於一九五二年七月間發起一個全國性的國樂團體聯誼會，十月間舉行第一次籌備會，推舉高子銘與何名忠草擬組織章程，到了一九五三年四月正式成立為中華國樂會，也就是中華民國國樂會（1982年改名）的前身。莊本立當時已經是國樂界活躍的一員，第一屆國樂會創立時被選為常務理事之一；他從第一屆到第十二屆連續不斷被推選為常務理事，第十三屆（1974-1979）擔任理事，第十八屆（1993-1996）則和董榕森二人同時被選為理事長；[3]前後為國樂會效力四十多年之久，從台灣的國樂新手到耆老，當他一九九六年卸任之後，榮獲國樂會的名譽理事長地位。

莊本立做事負責，為人熱心，在國樂學會中頗受器重。從連任常務理事十五年的國立台北師範學院郭長揚教授的回憶中

歷史的迴響

梁在平（1910年2月23日-2000年6月28日）古箏家：生於河北高陽縣，在北京成長並學琴、箏和琵琶，畢業於北京交通大學。抗戰時期在大後方組織琴社；一九四五年留學美國耶魯大學時，在許多場合介紹箏樂給美國大眾；一九四九年到台灣，任職於交通部，並大力推展箏樂，包括教學、創作改編和演奏；一九五三年和樂友組織中華國樂會，任會長二十五年。他長年在國內、外推廣箏樂和琴樂，表演達三百多場，足跡遍及五大洲，並出版唱片多張和書譜多冊。一九八八年四月二日，他在台北做了最後一次上台，告別樂壇，但後來還是表演數次。莊本立和他在中華國樂會共事四十多年，常受其託代理會務，合作無間。其傳記見本系列第4冊：郭長揚，《梁在平——琴韻箏聲名滿天下》。

▲ 國樂會歡迎美國北伊利諾大學東方樂團合影（1978年12月）。前排左一莊本立，
　左三梁在平，左四筆者；中排左一郭長揚；三排左七展艾倫。（韓國鐄提供）

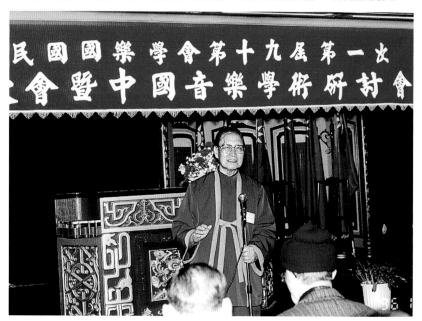

▲ 國樂學會第十九屆大會時，榮任名譽理事長（1996年12月22日）。

可以獲知一、二，郭教授提起理事長
梁在平每次出國之前要召開常務理事
會：

「親自將國樂學會的資產與存款
簿等重要資料一包交給莊主任代理保
管。莊主任則非常樂意的接受之後即
回應；祝其旅途愉快，平安歸來，以
便將原物順利歸還。這一個場面至今
仍使我感念不忘。」[4]

一九五三年九月十二日，莊本
立和畢業於國防醫學院的護士顧晶琪
小姐結婚。顧女士上海市人，學生時
代就相信基督是救世主，是虔誠的基
督教徒，後來曾經擔任台北懷恩堂的

▲ 婚前與顧晶琪小姐出遊。

女傳道會長，也喜好音樂，曾是唱詩班的女高音。學生時代的
莊本立因為生活刻苦，肺部不好，到台灣入電力公司之後從實
習員做起，工作辛勞，患上了胃病，身體積弱。夫人出身護
士，對他照顧有加，得以轉弱為強。[5]

【新絃鳴樂器的發明】

一個愛好音樂又具備技術的人，加上性喜探索，不畏艱
難，莊本立從早就走上了樂器改良與創造的路子，這可以從他
早期的試驗說起。當時家中有一支音不準的長頸月琴，他就用

註4：郭長揚，〈憶莊主
任與華岡緣〉，
《北市國樂》，第
170期，2001年7
月，頁11。

註5：莊本立，〈音樂與
我〉，《徵信新
聞》，1965年3月30
日，第10版。

▲ 在中華國樂會示範自製小四筒琴；右為梁在平。

一把茶刀及算盤架子，裝置了音品；[6]當時他還不知道十二平
均律的理論，只憑聽覺，加上吉他指板的音位為樣板來計算：
「當各音與鋼琴鍵音吻合時，心中迸出了興奮與喜悅，這可說
是我改良樂器的一個開始，它除了使我獲得工作經驗外更使我
領悟到做事必須要有堅強的毅力和不變的信心。」[7]

　　一九五三年是他改良樂器的正式開始。這一年，他創製了
一支三絃提琴，但卻拉不出音響，後來經過了幾番試驗才成
功。這支新樂器有音板，弓穿於中絃，可以拉奏三絃中的任何
一絃，發單音；又可以同時拉任何二絃而發雙音，還可以彈
撥，所發出的音色則介於二胡和中提琴之間，音域則比一般二

註6：朗玉衡，〈莊本立
　　　研製國樂器〉，
　　　《中央日報》，1963
　　　年5月14日，第7
　　　版。

註7：同註5。

胡更爲廣闊。[8]

　　莊本立對音樂的投入並不限於演奏和研究，因爲有感於國樂曲數量不多，他又有了新的興趣：作曲。這幾年內，他創作了幾首樂曲：江南柔情的國樂器四重奏《懷鄉曲》（1954年）、大合奏《高山組曲》（1956年）和《新疆舞曲》（1957年）。而《高山組曲》是他到烏來發電廠裝機工程時，欣賞原住民的歌舞而受啓發的。

　　莊本立的樂器創製與發明的里程碑則是一九五四年完成的一支「小四筒琴」。這是根據物理與幾何的原理，將二大、二小的胡琴筒組合起來作爲音箱，各音箱仍然蒙蛇皮，但有指板、四絃，外形看來就像一支以四個筒爲身的小提琴；小四筒琴用弓拉奏，奏時可以像胡琴置於膝上，也可以如小提琴置於肩上，單音、複音及各種弓法都可以運用。這件新品種「音色優美，介於胡琴與提琴之間而無噪音；音域亦廣，有高胡、南胡、中胡三個胡琴的音域，又因有二大二小四個琴筒，故音量宏大，高低音的效果均好。」[9]他因之申請到十年的專利；後來他還加設了制噪板，又獲得十年的專利。幾年之後（1958年），他把這件樂器的構想放大，以四個鼓作成五尺高的大四筒琴。完成該樂器的那天正逢舊曆新年，親友到他家拜年，看到屋裏紊亂一片，到處都是刨花木屑；還有鄰居笑他作的是大蒸籠。[10]對於四筒琴的發明，他十分引以爲傲，不但常在著作中提到，有機會時也公開展出。有關四筒琴的創作過程和音響科技原理，他也發表了一篇：〈四筒琴之創作與研究〉的專論。

註8：梁在平，《中國樂器大綱》，台北，中華國樂會，1970年，頁43。

註9：莊本立，《中國的音樂》，台中，台灣省政府新聞處，1968年，頁93-94。

註10：同註6。

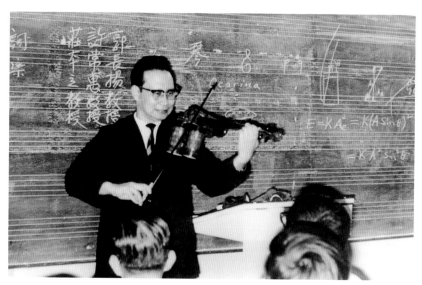

▲ 演講及示範自製小四筒琴。

　　樂器的發明和製作不但要有音樂的知識，更要具備深入的
物理和數學根底，身爲科學家的莊本立在這一方面得天獨厚；
就在他創作和試驗新樂器的那一段時間，他於一九五六年遍讀
古籍、考證歷代音律，製作成玻璃律管，修正了明代朱載堉
「十二平均律」之「管上求律法」，並推算「作圖求律法」及古
代「黃鐘音高」，完成了一長篇的〈中國之音律〉論文。在目
前所知他的文字著作中，這是「作品第一號」，卻是相當冷門
和艱深的主題，可以看出他通古籍、精數學的條件。該文於一
九六○年收入於《中國音樂史論集之二》，是整套二冊九篇論
文中最有分量的一篇。

　　一九五七年八月，莊本立參加了中國青年友好訪問團，赴
美國訪問演出。中國青年友好訪問團（簡稱「青訪團」）每年

或隔年舉辦，挑選國內才藝俱佳的青年組成，五、六月間週日
集訓，暑期則全期集訓，到秋季派出數個團隊到各國表演民族
性的樂舞，進行友好訪問。這一次的青訪團，國樂部分由中國
廣播公司國樂團十四人和中華國樂會五人組成，莊本立就是國
樂會派出的五人之一。他們首站到密契根州北部遊覽盛地麥肯
諾島（Mackinac Island）參加世界道德重整會的聚會，從八月
二十九日到九月十五日，大大小小表演了十場；接著則到華盛
頓、紐約、舊金山、洛杉磯、夏威夷各地巡迴表演。[11]這是他
首次出國做國民外交。

【氣鳴樂器的改良】

　　研究了絃鳴樂器的創新之後，莊本立就動腦筋到氣鳴樂器
上。一九五九年，他改良變孔半音笛，他曾用伸縮管及變吹口
的方法試驗，沒有成功，後來在變音上去努力，完成了「莊氏
變孔半音笛」，獲得了中央標準局核定為國樂新器，獲十年的
專利。這一支笛子以黑膠木為材料，經高溫高壓製成，分兩
節，開吹孔和膜孔各一，六指孔加一鍵，管身加上半圓形的活
板，由右手大姆指控制鍵鈕，可使各音孔降半音，運用十二平
均律，音域比一般的笛廣，音量比西洋長笛和十一孔新笛大；
再者，由於有活板，可奏圓滑半音及其他滑音。[12]次年，為了
適應國人較小的手，他研究了高音半音笛；[13]據他自己說，他
的研究和改進笛子，是受到鄧昌國、李抱枕和梁在平幾位音樂
家的鼓勵；他花了兩年的時間，模型經過八次的改變才成功

註11：高子銘，《現代國
　　　樂》，第2版，台
　　　北，正中書局，
　　　1965年，頁97-
　　　103。

註12：同註9，頁97。

註13：同註6。

中央研究院民族學研究所
專刊之四

中 國 古 代 之 排 簫

莊 本 立

中華民國五十二年
臺 灣 南 港

▲ 《中國古代之排簫》封面（1963年）。（韓國鐄提供）

的。[14]

隔年的三月，中央研究院民族學研究所所長凌純聲很器重他的學問和才幹，聘他為研究員，負責民族音樂與音樂考古的工作。第一件差事就是「塤」的研究與製作；他製作了三十幾個古塤，包括商式、宋式和清式，又改良完成八音孔及十六音孔的半音塤，也獲得十年專利。他發覺做塤比較困難，開孔不易，泥坯的模型，燒好比模型要小，音域、音階和音量不合乎理想，再經過科學的試驗和偏差的計算，才告完成；他改用瓷為塤的材料，所製的塤音域比舊式的多四半音，而且可以吹十二調。[15]

接著，在一九六三年，他為中央研究院民族學研究所作有關中國古代排簫的研究，相關的著作在該所集刊發表，又研究並製作了「仿元式排簫」和「清式雙翼排簫」，並為台北孔廟提供排簫。「篪」（古代的一種橫吹笛）的研究在一九六四完成，發表在中央研究院民族學輯刊，同時複製了大篪、小篪、

註14：〈青年國樂家莊本立改良舊笛為半音笛〉，《中央日報》，1960年2月26日，第5版。

註15：同註8，頁27。

義嘴篪、沃篴和南美原住民同類的樂器。所以從一九五九年到一九六四年這短短的六年可以稱爲他的管樂器研究與創製時期。由於他對樂器研究的深入和製作的創新，一九六三年五月十二日中華國樂會成立十週年年會時，他是獲得表揚的傑出人士之一，也被選爲理事之一；[16]一九六四年八月他則當選第二屆十大傑出青年，獲得「金手獎」。[17]

當時由於熱衷於改進樂器和推廣音樂，莊本立還在家中創立一個「莊氏音樂研究室」，[18]這令人回憶到上海的「仲樂音樂館」了。

到了一九六〇年代，莊本立對中國樂器（尤其是古樂器）的深入研究已經爲他奠定了學術的地位，除了是演奏家，他也以學者身份出國。一九六一年他和中華國樂會的會友組團到香

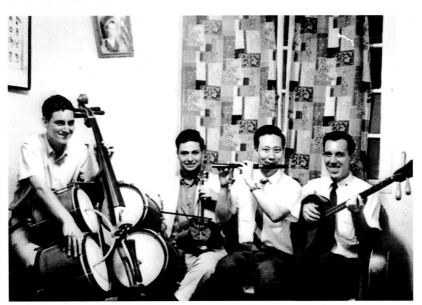

▲ 莊本立（右二）和研究中國音樂的外國學生在家授課並奏自製樂器。

註16：〈中華國樂會昨年會，表揚提倡國樂人才〉，《中央日報》，1963年5月13日，第4版。

註17：國際青商會中華民國總會網頁／歷屆當選人名錄：www.taiwanjc.org.tw/Ten-OYP。

註18：此資料取自《莊氏半音笛》專利手冊之背頁。

港訪問演奏，一九六三年七月和國樂家梁在平赴東京參加第五屆國際音樂教育學會（International Society for Music Education）會議，小提琴家及指揮家戴粹倫也參與，他在會議中展出他的研究成果。返台之後，他不只一次提到日本重視邦樂（他們對傳統音樂的稱呼）和現代音樂教育的發達，給他感觸很深。[19]

【體鳴樂器的創新】

一九六六年，他跨越到另一個樂器領域，即製作體鳴樂器——「磬」。他研究國立歷史博物館所藏的周代磬，發表〈古磬研究之一〉，之後又複製樂器——編磬。幾年之後為了祭孔的需要，他連續製作了不少鐘、磬類的體鳴樂器。

就在這一年，他到菲律賓馬尼拉參加亞洲音樂國際研討會，很自然的發表了〈中國古代樂器之研究〉論文，論文中所呈現的正是他這幾年的研究成果：排簫、塤、箎和編磬。這一會議是由聯合國教科文組織和其菲律賓分會主辦的，從四月十二日到十六日共五天，同行還有戴粹倫、梁在平、孫培章和柳溪。就是在這一場合，美國民族音樂學者，日本音樂專家曼姆（William Malm）大為讚賞，事後對筆者提及。（見本書前言）

他在會後和馬尼拉的菲律賓音樂老師及和碧瑤的華僑聚會時，以自己研究成功的塤演奏自己的作品《深山之夜》，[20]這是目前所知這首樂曲首次演出的紀錄。

也就是參加這一次的會議啟發了他發明後來他一年到頭都穿的著名的「華夏服」（大家也稱之為「本立裝」）。他說當時

註19：同註5。

註20：莊本立，〈塤的歷史與比較之研究〉，《中央研究院民族學研究所集刊》，第33期，1972年，頁213。

註21：劉蓮珠，〈鑑古知今的科學音樂家——莊本立〉，《北市國樂》，第4期，1992年11月，頁3。

註22：陳裕剛，〈憶過往事，表懷念情〉，收於《永遠的懷念——莊本立教授紀念文集》，2001年7月。

天熱，與會的菲律賓人都穿本地很舒適的禮服，他卻穿西裝打領帶，又拘束又煞熱，他就想到要為所有的中國人設計一套屬於自己有民族風味和文化傳統的服裝，就是「華夏服」。[21]根據其長子樂群的回憶，他是一九七一年開始穿這套服裝。

當時他對樂器研究與製作的熱誠，也可以從國立台灣藝術大學表演藝術學研究院院長陳裕剛的回憶中一覽無遺。一九六三、六四年間，台灣大學薰風國樂社要在學校活動中心二樓辦一次中國樂器展覽會，除了向中華國樂會的黃體培和幼獅國樂社的李兆星商借一些常用及地方性的樂器之外，也找到了以改良樂器著名的莊本立。他和當時薰風社長瞿海源二人到位於台北和平東路的電力公司二樓，「進入辦公室，只見莊老師辦公桌背後黑板及桌子上佈滿他正在撰寫的有關篪這件我國古代樂器各項資料圖譜。莊老師除熱情招呼我們外，並暢談他的各項樂器改良與發明，並把前一研究已結集的排簫各朝圖例讓我們欣賞。」[22]這一段寶貴的歷史見證，反映了他從早就對事的投入和對人的熱情，幾十年來都沒有改變。

【業餘教授的開始】

教育家張其昀於一九六二年在陽明山先創辦了中國文化研究所，第二年才開辦大學部，即中國文化學院。他同時為文化學院取了一個別稱：「華岡」，即「美哉中華，鳳鳴高岡」的寓意；日後「華岡」二字用到許許多多的場合，變成了該校的標誌，甚至於比學校的正式名稱還普及。

歷史的迴響

張其昀（1901年11月9日—1985年8月26日），字曉峰；生於浙江鄞縣（今寧波），教育家、地理學家、歷史學家。一九二三年南京高等師範大學畢業，曾任商務印書館編輯和數大學教授和主任；一九四三年赴美國哈佛大學研究與講學；一九四九年來台，歷任政府要職；一九五四年出任教育部長後，促成政治、清華、交通等大學和數研究所之成立，並創設歷史博物館和藝術館；一九六二年創辦中國文化學院（後改為大學），並以「華岡」稱呼校園和相關企業。著作有地理、政治等主題之書和大部頭《中國五千年史》。莊本立是因為他的禮聘而和文化大學結下幾十年之緣，因此他時時不忘提到「張創辦人」。

一九六三年十一月，莊本立受聘為該校研究所特約教授，開始了他和這個教育機構的終身關係。一九六二年他也曾應聘到台灣藝術專科學校音樂科兼任開課，就已經開始了他的學校教學生涯，藝專的課一直到一九七九年為止；另外他也曾在實踐家政專科學校音樂科兼課（1970-1976）。由於莊本立主要的工作是在電力公司，所以他的教學都排在周末或夜間，可以說這位工程師早已經是音樂教育者了。

　　一九六八年可以說是莊本立的豐收年，他應中國文化學院藝術研究所所長鄧昌國之邀，出任該所音樂組碩士班兼任教授；所以，他是台灣教育史上第一位正式指導音樂研究生的教授，較下一個授予音樂碩士學位的學校——師範大學音樂研究

▲ 獲中國文藝協會「國樂獎」後和夫人合影（1968年）。

所（1980年設立）可說早了十餘年，他同時也應聘爲華岡藝術館館長兼華岡藝術總團團長。

這一年是文化局制定的「音樂年」，三月間成立了音樂年策進委員會，他被選爲委員之一；[23]五月間他獲得中國文藝協會頒發第九屆文藝獎的國樂獎；九月間則應邀擔任祭孔禮樂改進委員會委員兼樂舞小組召集人。十一月，他又獲得教育部頒發的有功社教獎狀和中華國樂會頒發的獎牌，後者是國樂會第三次頒獎給對國樂有顯著貢獻的樂人，同時獲獎的還有董榕森、胡瑩常和夏天馬諸位。[24]而這一年，就在這麼忙碌的「業餘」生活中，他還完成了〈中國橫笛的研究〉、〈祭孔樂舞〉數篇論文和《中國的音樂》一書。

【唯一的祭孔禮樂專家】

祭孔樂舞的研究是莊本立很特殊的一個貢獻，因爲這是由內政部公佈的，也就是當政者的一個政策，但是工作卻吃力不討好，既要翻遍古籍追尋史料，又要能實際在祭典時運用，而且每年呈現一次之後，就沒有人問津。莊本立卻甘之如飴，他用了三年的時間，從一九六八到一九七○年，逐年實驗和改進，完成了任務，成爲近代祭孔禮樂的唯一改革家，他針對這一主題的論文〈祭孔樂舞〉就是在一九六八年的第一屆國際華學會議發表的。

台北市孔廟管理委員會於一九六八年成立時，莊本立就被聘爲指導委員，從第一屆（1968年）到第六屆（1997年），前

註23：汪精輝，〈近四十年來我國社會音樂教育之發展〉，《教育資料叢刊》，第12輯，1987年，頁21。

註24：同註3。

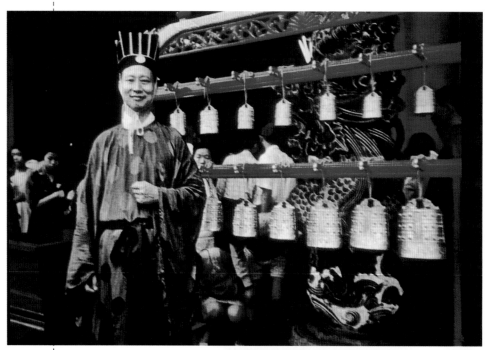

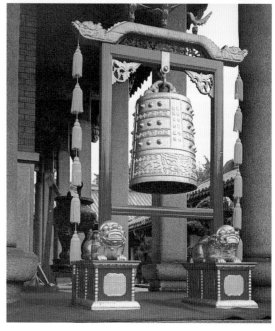

▲ 祭孔後攝於自製編鐘
前。（翻攝自《美哉中
華》第三期，韓國鐄提
供）

▶ 台北孔廟莊本立自製的
特鐘。（韓國鐄攝並提
供）

註25：台北市孔廟管理委
　　　員會網頁：
　　　www.ct.taipei.go.t
　　　w/recontentoA5.ht
　　　m。

註26：《祭孔禮樂之改
　　　進》，台北，祭孔
　　　禮樂工作委員會，
　　　1970年，散見。

▲ 台北孔廟的搏拊（左）和敔（右）。（韓國鐄攝並提供）

後近三十年的任期，就是因為他通古博今，能夠編定樂譜、制定服裝，又能複製樂器和編排舞蹈；在這個委員會裏，他是禮儀研究組委員、服裝研究組委員和樂舞研究組召集人；[25]在這之前，台北孔廟沿用的是清朝的制度。由於場地限制和樂器破損，他選用宋朝的歌詞，再依明朝洪武五年（1372年）所頒的〈大成樂章〉考定樂譜；禮舞採用六佾（和舞蹈學者劉鳳學合作），依明朝黃佐《南雍志》（1544年）的資料和清朝的敲擊節奏編成；樂器則根據周朝之制再改進，並且在三年之內陸續製作了編鐘、編磬、晉鼓、鏞鐘、特鐘、特磬（虎紋）、應鼓等；一九七○年的祭典還自任樂長。[26]鐘和磬是體鳴樂器，鼓是膜鳴樂器，到此時（加上以前所製作的絃鳴和氣鳴），他已經製作過樂器分類學的四大類了，特別需要一提的是製作鐘和磬類樂器，在當時的條件下，並不

音樂小辭典

【樂器分類】

近代音樂學的樂器分類法，由洪堡斯托（Erich M. von Hornbostel）和薩克斯（Curt Sachs）合作發表，以樂器的發聲原理分為四大類，再以十進法的數字細分，這種理論和古印度的分類相似，現在則廣泛運用。一九五○年昆斯特（Jaap Kunst）為了新興的電子樂器而加入第五類。（一）體鳴（Idiophones），本體振動發聲（鑼、鐘、三角鐵）；（二）膜鳴（Membranophones），皮膜振動發聲（張皮之鼓）；（三）絃鳴（Chordophones），琴絃振動發聲（琴、琵琶、提琴族、吉他）；（四）氣鳴（Aerophones），管內空氣振動發聲（笛、簫、小喇叭）；（五）電鳴（Electrophones），電波振動發聲。

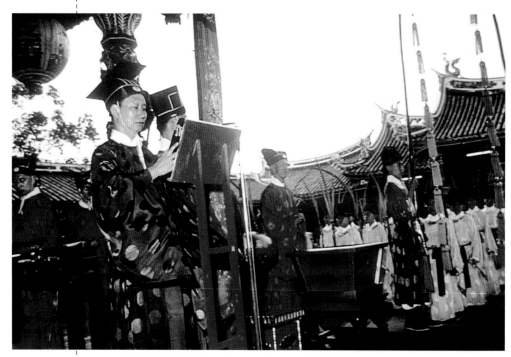

▲ 祭孔時任樂長的莊本立（1970年）。（蔡英士攝，莊本立贈，韓國鐄提供）

註27：莊本立，〈對樂律、樂舞、樂器的研究──王光祈《中國音樂史》的啟示〉，1992年9月12日，頁10。

註28：依展艾倫相告（2003年4月之信），其最新之論文為 "The Changing Musical Traditional of the Taipei Confucian Ritual" CHIME, nos. 16-17, 2001-2002。排印中

是一件容易的事。

一九七六年，他又南下到台中和高雄，為那兩個地方的孔廟設計了全套的樂器，並指導樂舞演出。[27]事實上，他因此而成為當時兩岸唯一的祭孔樂舞專家和樂器製作人才，一九八○年代多次被邀請到美國和日本負責指導祭孔活動。不僅如此，不論國內、外，凡是作祭孔樂舞或中國傳統禮儀的研究者，都要引據他的成果，例如美國的展艾倫（Alan R. Thrasher）於一九七○年代中期來台和他學習後，就在論文中大量引用他的資料，而二十多年後再度發表新論時，仍不斷提到他的貢獻；[28]國立師範大學音樂研究所碩士生蘇麗玉的論文〈台灣祭孔音樂

的沿革研究〉，導師是許常惠和莊本立二教授；文化大學藝術
研究所舞蹈組林勇成的碩士論文〈台灣地區孔子廟釋奠佾舞之
研究〉自然也引用了不少他的資料。

　　綜觀這前二十年在台灣的莊本立，他以電機工程師的身
分，卻「業餘」地參加許多音樂活動，並且用他的科技的背
景、實驗的天性，研究和創製了許多樂器，再發表了高水準的
論文。一九六九年，他為文化學院舞蹈音樂專修科設立國樂
組，開始了他辦教育行政事務的另一種貢獻。

▲ 新世紀元旦攝於台北國家音樂廳前（2001年元旦）。

開展教學與活動
（1969-2000）

　　除了自己的積極參與國樂活動和研究創製之外，這前二十年的經驗給了莊本立一個基本的體認：音樂傳承的急迫性。他從一九六三年受聘到中國文化學院之後，就一直在想這個問題。根據他自己的回憶，有一年在歡迎旅美小提琴家董麟來學校參觀時，藉著談論青年交響樂團的主題，乘機向創辦人張其昀建議說：

　　「要我籌組一個華岡國樂社並不困難，我很快就可以邀請國樂界的老友共同組成，但團員並不是本校培養出來的，所以最重要的是本校培育出國樂的新人才，因為這是根本之道，況且中國文化學院是以中國文化為名，應更重視本國的音樂。……韓國不僅設有國立國樂院，並且國立漢城大學校的音樂大學（相當於我國的音樂院），也設有國樂科（韓國稱系為科）；日本東京藝術大學則設有邦樂系（日本稱國樂為邦樂），所以希望本校也能設一個國樂系。」[1]

註1：莊本立，〈中國文化大學國樂系創辦緣起〉，《北市國樂》，第170期，2001年7月，頁5；亦收於《永遠的懷念——莊本立教授紀念文集》，2001年7月。

【克難國樂組的誕生】

　　一九六九年，學院接受他的建議，開始申請設國樂系，但教育部沒有同意，理由是學院已經有了以西樂為主的音樂系（1963年成立）。接著申請成立國樂專修科時，又因為學院已經

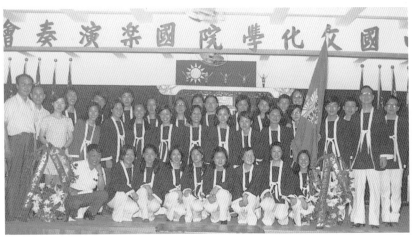

▲ 文化學院舞蹈音樂科國樂組第一次巡迴
演出，領隊為莊本立（右二）（1973年5
月）。（林桃英提供）

◀ 青年時期的莊本立（1963年）。

有了五年制的中國戲劇專修科及
舞蹈音樂專修科，也不批准。於
是再接再厲，到了第三次申請將
現有的五年制舞蹈音樂專修科內
分設舞蹈組和國樂組，終於獲得
批准。據莊師母的回憶，當時大
熱天之下，莊本立為了辦這件事，每天來回於山上的學校和市
內的教育部奔跑，汗流浹背。事成後張其昀聘他為第一任國樂
組主任，並對他說：「只好請你屈就專科部的國樂組主任了。」
他則答道：「請不必介意，只要先有一個開始，能為國樂做
事，將來可以慢慢再予改進。」[2]現在這個文化大學活躍蓬勃
的中國音樂學系（1996年改為現制）就是在這樣當小媳婦的情

註2：同註1。

況之下誕生的。莊本立這位催生者也就和文化學院的行政系統結下了不解之緣；而他還是「業餘」，尚未離開電力公司，文化學院的工作一直是兼任。

據他的敘述，第一年舞蹈組和國樂組各預計招生三十名，但也許廣告不醒目，也許風氣未開，報考國樂的只來了八名，錄取了五名。第二年（1970年），他親自出馬邀請《中央日報》、《聯合報》、《中國時報》、《中華日報》的記者聚餐，將設國樂組的宗旨、課程、師資、培養國樂人才之急需，和將來學生畢業後的出路都加以說明，見報之後，獲得社會的反應，報名人數增加，錄取了二十多名。[3]

國樂組既然是他催生，其教學的宗旨、課程的擬定、教師的聘請，乃至於學年的招生細節當然也都經過他的手。他認為這個科：

「旨在培育中西兼通，能奏、能唱、能舞之國樂人才，使學識廣博而技巧精練，同時尚培養其創作能力、科學觀念，及語文才能。將來畢業後，不但能成為優秀之國樂團員或演奏家，也可以任國中之音樂老師或國樂指導，若欲深造，更可升入大學部音樂系，或留學日韓研習唐宋古樂，或赴歐美學習民族音樂。」[4]

為了使這個國樂組具有特色，他強調「獨立地與西樂平行發展」。初設時的主修已分為絃樂、管樂、擊樂、聲樂、理論五類，課程如視唱聽寫、基礎樂理、和聲學、曲式學、音響學、對位法、作曲法、音樂美學、指揮法、西洋樂器學、西樂

註3：同註1。

註4：莊本立，〈音樂舞蹈專修科國樂組〉，《華岡學業》，陽明山，華岡出版社，1972年，頁153。（華岡十年紀念集之一）

欣賞、鋼琴等，不亞於西樂的專修；而一般西樂科系所沒有的獨特課程則有：中國音樂史、中國樂譜學、中國樂律學、戲曲音樂、地方音樂、中國音樂研究、民族音樂學、東方音樂、傳統國樂合奏、現代國樂團等。[5]後來發展了之後，又增加了更多的課程，莊本立他自己在不同時期教過中國音樂史、中國樂譜學、中國樂律學、東方音樂、音響學、中國音樂導論等課。

國樂組理想雖高，但創業艱難。莊本立說當年學校經費困難，該組買了五台直立鋼琴，利用走廊隔建了五間琴房，最裏面一間練琴

▲ 莊本立懷念劉德義之題詩（2001年）。（取自：《紀念劉德義教授逝世十週年音樂教育學術研討會──論文集》，韓國鐄提供）

懷念劉德義教授

春風化雨育菁莪樂貫中西
大有成創作指揮頻不斷絃
歌繚繞頌永生

莊本立 吟題

的同學要穿過其他四間才能到達，音響效果相信也不佳；學生利用空教室或坐在樓梯台階上練習胡琴，對著紗帽山勤練嗩吶；兼任的老師鐘點費要隔十一個月才能領到。[6]但他網羅了許多樂界之俊傑來共同努力，國樂界陸續有周岐峰、李振東、

註5：莊本立，〈東西兼容之現代國樂教育〉，《華岡藝術學報》第2期，1981年11月，頁221-223；並參考1973年該校各年級課程表。

註6：同註1，頁6。

孫培章、劉俊鳴、揚秉忠、張翠鳳、鄭思森等；西樂界有劉德義、蘇森墉、杜黑、林桃英等。剛開始時的教學都是器樂主修。一九七一年更增收了聲樂和理論作曲的主修。[7]後來繼續發展，又陸續聘請了許多名師，包括自這個科系畢業而在專業有成就的相繼聘任回流。

一九七一年他到香港崇基學院（今香港中文大學的一部分）參加中國音樂研討會，發表了〈中國音樂的科學原理〉論文，也認識了該校音樂系主任祈偉奧（Dale A. Craig）。莊本立在十幾年前研究和製作塤的資料，〈塤的歷史與比較研究〉則到一九七二年才在中央研究院民族學研究所集刊發表，這以後由於教學增多，活動頻繁和行政業務纏身，樂器的研究和製作相對減少，但只是減少，並非罷手；到了一九七六年，他又製作了「杖鼓」，後來製作「竹筒琴」，到了晚年還在買雞腿作「骨笛」。「杖鼓」是古傳樂器，但他卻有新花樣，他改進的叫段組式燈杖鼓，可分為三節，以利攜帶，而按鈕一開，則鼓內燈亮，所以奏起來時鼓聲隆隆，燈光閃爍；他還編排了「杖鼓舞」，動作與鼓音相配，相得益彰，一時傳為佳話。

【從業餘到專業的教學生涯】

一九七三年五月，四十九歲的莊本立在台灣電力公司服務了二十六年，決定從他的正業退休，可以如魚得水地專心音樂工作，變業餘為專業。香港崇基學院音樂系的主任祈偉奧剛在一九七二年設立了一個中國音樂資料室，有意邀請他去幫忙發

註7：同註1，頁6。

展，他將此事告知了張其昀，張老立刻請他留校，改為專任，又接華岡藝術館館長之職，他也欣然接受。其實對他來說，原來的「業餘」早已經是「專業」了，從此就更「專」罷了。

　　莊本立的克難精神和身體力行，在接了專任之後就充分地表現了出來。據說他以電機工程師的背景，將全校的電力供應重新設計和安裝，為學校省了一大筆錢。[8]他的藝術館居高臨下，風景雖佳卻不利運作，原來學校的水塔比藝術館低，自來水無法往第七和第八樓輸送，每天靠人工乘電梯提水；於是他請水電工在第六樓的樓梯間，利用原有的水壓，加裝一個僅一匹馬力的小馬達和抽水機，將水打到電梯間頂上加裝的圓形塑膠水箱中，專供七、八樓使用。他也解決了藝術館施工包商及使用執照等問題，難怪張其昀說他可以當總務長，[9]如果真的聘他，說不定他還真的會樂意地上任呢。

　　教育部於一九七五年九月修改大學教育法，大學不能附設專科部，文化學院的五年制專修科因此停辦，而將學院的音樂系之內分設西樂組和國樂組，另外增設舞蹈組。文化學院系統的華岡中學於這一年設藝術科，招收國樂、西樂、舞蹈和國劇四組學生，莊本立被聘為校長；第二年改制為華岡藝術學校，國劇組改為戲劇組，招收初級中學畢業生，他成為第一任校長，多了一份繁重的行政工作，因為他已經是學院音樂系國樂組主任；但對他來說，這倒是實現藝術教育理想的一個機會。莊師母回憶說，莊本立一直深信藝術教育要往下紮根，從下而上，曾經建議教育部設立從小學開始，直到大學的藝術教育體

註8：為顏廷階教授2003
　　年6月7日來信說
　　明。

註9：同註1，頁6。

▲ 文化學院舞蹈音樂科國樂組第五屆畢業演奏會後留影（1978年5月）。（林桃英提供）

▲ 文化大學畢業典禮（1989年6月11日）。左起：夜間部主任林子勛、副校長莊本立、理工學院院長殷富、校長林彩梅。

制，這個高中是可行的一節。

　　也就在這一年的十月，他被調升為中國文化學院副院長，兼戲劇系國劇組主任和中國戲劇專修科主任。短短數年，職位劇增，卻只領一份薪金，他還是愉快地一一上任，並且繼續發揮他的克難精神，例如主持華岡中學的第一年，校長室及教員辦公室的屋頂漏水，下雨時只好用水桶接水；校長室地板破了一個大洞，也暫緩修理。[10]文化學院到了一九八○年改成為綜合大學，即文化大學。

　　熱心兼愛心是莊本立的人生守則。一九七八年，天生視障又家境清寒的學生陳光輝由於有了奏二胡的底子，報考文化大學音樂系國樂組，卻被擋駕，原因是「史無前例」。莊本立為了這件事呈報教育部，奔波了一陣，終於開例之先，經過甄試後錄取了他；後來陳光輝表現傑出，連連得獎，畢業後回到母校台中啟明學校服務，並組織國樂團，對於莊老師感激「難臻再報，永銘與心」是可以想像的。[11]

　　日後有音樂才能的盲生接踵而來，該組的確造就了許多盲生音樂人才，西樂組也收了不少。啟明學校校長張自強就寫道：「我覺得像文化大學莊本立，莊院長……，他就很了不起，他能夠接受盲生唸他們的音樂系，培養了好多盲的音樂人才……」。[12]張自強也提到另二位受他照顧和協助而成功的盲音樂生周進成（國樂）和吳必聲（西樂）；也難怪在莊本立去世後的追思會上，成排的盲生出席。莊師母對他的先生的這一件功勞也最津津樂道。

註10：同註1，頁6。

註11：陳光輝網頁：http://www.cmsb.tcc.edu.tw。

註12：張自強，〈盲人的升學問題〉，http://www.cmsb.tcc.edu.tw。

【國際性的學術參與】

　　無論業務和教學多忙，參加學術會議和發表論文是莊本立生活的一部分。在一九七○年代，他是國外所知的台灣少數音樂學者之一，尤其以樂器研究與製作及祭孔樂舞聞名，所以一九七五年，美國亞洲音樂學會（Society for Asian Music）要出版一本專集來獻給英國著名的東方音樂學者畢鏗（Laurence E. R. Picken），就想到莊本立，請他提供了一篇〈中國生日慶典之傳統音樂〉論文。

　　在上述那個轉變年（1976年）的十一月，莊本立參加第四屆亞洲作曲家聯盟大會、第二屆亞太音樂會議，發表〈中國音樂給我的啟示〉論文。

一九七九年七月八日至十二日，他參加了國際亞洲音樂會議，該會議由亞洲國會議員聯合亞洲文化中心主辦，是當時在台灣較盛大的一次國際性學術活動，開幕式有二百多人，參加的

註13：張伯瑾（Chang Pe-Chin），"Foreword", Asian Culture Quarterly, vol. 7, no. 2, Summe,r 1979:1.

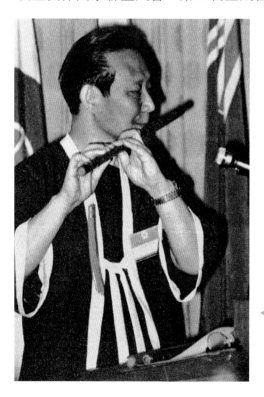

◀ 在國際音樂會議中吹笛示範（1979年7月）。（Asian Culture Quarterly, vol.7, no. 2, Summer 1979，韓國鐄提供）

▲ 台北市文藝季，在士林官邸演講並和學生們演出後留影（1998年7月23日）。

二十三位學者除來自台灣和香港外，還有印度、日本、南韓、馬來西亞、菲律賓和美國。莊本立在會中發表了〈中國舊笛的音階〉論文，並當場吹笛示範。[13]這年的秋天，他應邀擔任中華文化復興運動推行委員會的委員，發表〈儒家的音樂思想〉。

一九八一年八月，他參加亞太藝術教育會議，發表〈東西兼容之現代國樂教育〉；十月，他參加了中央研究院主辦的國際漢學會議，發表〈磬的歷史與比較研究〉，他對「磬」的研究已經有了不少成果，不但曾以國立歷史博物館所藏的古代實物為研究對象，也為了祭孔而研究與製作，這一次的論文，可以算是這一方面的總結。次年，他赴韓國漢城參加第十一屆的亞洲藝術會議，發表〈中國音樂的精神特質〉論文。

一九八六年四月，他則參加第二屆中國民族音樂會議，發表〈杖鼓的研究與改進〉。中國民族音樂會議是台灣音樂學術

歷史的迴響

畢鏗（Laurence E. R. Picken, 1901年7月16日），漢名「樂仁」，英國動物學、植物學、音樂學家；獲三一學院哲學博士（1935年）和自然科學博士（1952年）。一九四四年到四五年間隨英國科學代表團到中國，在重慶結識梁在平、高羅佩（Robert H. van Gulik）等樂人，並隨徐元白和查阜西學古琴；曾任劍橋大學動物研究所副所長和出版微生物學研究。一九五一年到伊士坦堡學土耳其音樂，後來出版名著《土耳其民間樂器》，之後任劍橋大學東方學研究所副所長，以研究和翻譯日本的古譜著名，並編訂演奏譜；著作等身，主編《亞洲音樂》論文集和《唐代傳來的音樂》譯譜估計約二十四冊，已出版七冊。莊本立因為性喜古樂，頗為注意畢鏗的研究，並且實際用了他的唐樂譯譜。

界所主辦的最國際性的會議，由行政院文化建設委員會資助，參加的學者來自許多國家或地區，第一屆一九八三年由呂炳川主持，稱中國民族音樂周；第二屆開始由許常惠主持，用師範大學場地，由師範大學音樂學生協助。於一九八六年至一九九八年間，幾乎每兩年就舉辦一次，一共辦了六場，將台灣的音樂學術界和世界聯繫起來。

英國倫敦西郊的京士頓工藝學院（Kingston Polytechnic College，現已改爲大學）音樂系一九八八年四月十一日至十五日在該校舉辦了一次中國音樂研討會，以「音樂家與音樂學家的對話」爲主題，有二十八位來自十一個國家或地區的學者參加。

台灣的代表是莊本立、王正平、李時銘、陳中申、郭銘傳、紀永濱、馬德芳和陳家琪；後五位是台北市立國樂團團員，組成一個國樂室內樂團，在會中表演，王正平則表演了琵琶獨奏。莊本立、王正平和陳中申也各有論文報告；莊本立用了兩段時間發表〈幾件古代中國樂器的改良及其在當代音樂中的應用〉，敘述他多年前研究的塤、編鐘和編磬的歷史和這些樂器的複製與應用，配以實物和幻燈片。

根據李時銘的記載，他的風趣談吐和充實內容，引起大家很大的興趣；會後該校聘來的錄音工程師還特別請他將這些樂器的聲音錄下，存爲電腦檔案。[14]一回到台灣，他就參加五月九日至十四日的第三屆中國民族音樂會議，於十一日將此文題再度發表一次。

註14：李時銘，〈國際中國音樂研討會記略（上）〉，《北市國樂》，第33期，1988年4月25日，頁3；〈國際中國音樂研討會記略（中）〉，《北市國樂》，第34期，1988年5月27日，頁3。

【國樂之美，揚名海外】

　　一九八〇年，他率領國劇友好訪問團一行六十多人，於十月五日出發赴美國巡迴十八州，公演了三十二場。同一年，正巧是大陸文化大革命之後第一次派一個京劇團到美國表演，比台灣的團早到。由於大陸剛剛開放，國際瀰漫著一股大陸熱，吸引了許多美國人的好奇，報紙的報導也較多。但是台灣的訪問團除了演技不弱之外，也在宣傳上強調傳統藝術在台灣沒有受到政治干擾，傳承不息，因此演員平均年齡比大陸團的五十多歲年輕得多；總的來看，所獲熱烈的歡迎，不亞於大陸團，華人的參與尤其熱烈。十月十二日《紐約時報》的劇評對台灣團在布魯克林音樂廳（Brooklyn Academy of Music）的演出讚揚有加，尤其欣賞《貴妃醉酒》劇性的柔情和女角的演技，又喜歡《金錢豹》的高超武打動作。[15]

　　芝加哥的演出是在交響樂團音樂廳（Symphony Hall），《芝加哥太陽時報》十月二十八日的評論認為舞台不適合於戲劇，但是對於《金錢豹》的場面則十分欣賞。並且用司儀教的話寫到：「頂好！」來讚美。[16]另外根據報導，夏威夷報紙以八頁篇幅介紹，舊金山市長和議員贈送紀念牌；休士頓的演出，三千多席客滿，賓州克萊榮城（Clarion）並因他們的來臨而舉辦「中國周」活動。他們於十二月三日返國。[17]莊本立因此行的辛勞和成功而獲得教育部頒發的特別獎。

　　經年累月的辛勞，累積了豐富的經驗，又揚名內外，一九八二年三月十六日，莊本立在美國亞利桑納州圖桑市（Tucson）

註15：John Rockwell, "Opera: National Troupe Plays in Brooklyn.", New York Times, October 12, 1980: 72.

註16：Valerie Scher, "Chinese Opera Theater: Charm, Drama and Gymnastics." Chicago Sun-Times, October 28, 1980: 60.

註17：〈我國劇友好訪問團結束訪美昨天返國〉，《聯合報》，1980年，12月4日，第9版。

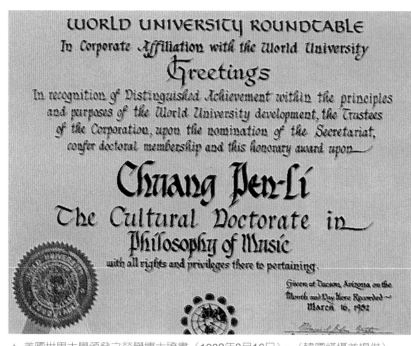

▲ 美國世界大學頒發之榮譽博士證書（1982年3月16日）。（韓國鐄攝並提供）

榮獲世界大學（World University）頒贈的榮譽音樂文化哲學名譽博士學位。這一年八月，他應邀到美國舊金山，擔任祭孔大典總司禮，並且一連被邀了五屆（1982-1986），到舊金山、洛杉磯和紐約指導祭孔樂舞，獲得美國中華公所的獎狀；爲了配合這些祭典活動，他先後發表了〈祭孔禮樂及佾舞〉和〈祭孔禮儀樂舞之意義〉論文。國外祭孔的活動受到了注意，一九八七年的三月，日本福島縣會津若松市也邀請他去教導和訓練祭孔禮儀及樂舞，並爲他們製作了編鐘、編磬、特鐘、特磬、晉鼓等樂器；他是有史以來第一位被邀出國主持和教導祭孔的專家；一九九○年，他則帶領了台北市祭孔團到日本東京參加湯

▲ 日本留影（1990年11月29日）。

島聖堂建堂三百周年的祭孔大典。[18]

一九八四年十一月，他在洛杉磯主持祭孔之後，受筆者邀請到北伊利諾大學音樂院來作二場演講，並且參觀本校的世界音樂設備與教學，十一月七日講的是〈祭孔的禮儀音樂〉，十一月九日講的是〈中國音樂的特質〉。他那身自己設計的華夏服就先「形」奪人，吸引了許多學生來參與；而他談笑風生的態度，深入淺出的內容，尤其多樣樂器的展示，都留給大家極深的印象。

一九八三年，他創製了一台「竹筒琴」，就是以竹管依長短排列的「哉洛風」（Xylophone），[19]這類樂器在西方和非洲大多以木為材，因而被譯為木琴。但是世界各地還有以其他材料

註18：莊本立，〈對樂律、樂舞、樂器的研究──王光祈《中國音樂史》的啟示〉，1992年9月12日，頁10-11。

註19：由於此類樂器並非全都以木為材，因此筆者建議將「Xylophone」一詞音譯為「哉洛風」，正如同類的樂器「Marimba」之音譯為「馬林巴」。見筆者〈哉洛風（上）〉，《省交樂訊》，第29期，1994年5月，頁17。

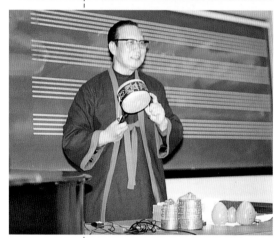

▲（左）攝於美國北伊利諾大學（1984年11月7日）。（韓國鐄攝並提供）

▲（右）為北伊利諾大學音樂院主任Don Funes介紹文化大學（1984年11月7日）。（韓國鐄攝並提供）

◀ 在北伊利諾大學演講（1984年11月7日）。（韓國鐄攝並提供）

製作的，東南亞就有很多以竹管製作的，印尼最多，還用於現代的輕音樂。一九八九年他參加全國藝術教育會議，擔任音樂組總報告人；同年被選爲中華民國音樂學會常務理事，次年爲副會長等。

【研古與創新音樂會】

　　除了研究，莊本立也極力提倡表演，這一方面是給學生們

磨練的機會，另一方面也給他自己展現他的理念。他創作過少數樂曲，改編過不少古曲，也演奏樂器，但是對社會最大部分的人，他是以帶領文化大學師生表演聞名，他的舞台生涯包括在國內的定期華岡樂展音樂會，國內不定期巡迴演出，還有幾次出國的文化外交，他是這些音樂會的製作人、總領隊、導演、節目執筆，甚至樂曲編著者。

　　他主辦過許多文化學院（大學）國樂科系的音樂會，這個音樂會原來通稱為「華岡樂展」，每學年的上學期是學生的「國樂新秀奏新聲」音樂會，下學期是聯合師生的演出。最為人稱道的就是從一九八六年（1985學年度下學期）開始製作的師生聯合大音樂會，以「研古與創新」系列為專名，直到二○○○年，一共辦了十五屆。顧名思義，「研古」就是研究古代的資料，「創新」就是創作新穎的作品；其實這一理念就是他

▲ 在北伊利諾大學演講後回答學生問題（1984年11月9日）。（韓國鐄攝並提供）

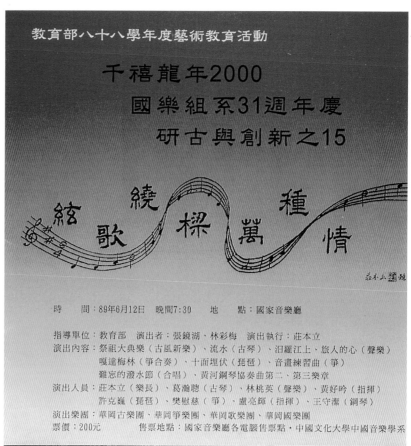

教育部八十八學年度藝術教育活動

千禧龍年2000
國樂組系31週年慶
研古與創新之15

繞樑萬種
絲歌 樑萬 情

時　　間：89年6月12日　晚間7:30　　地　　點：國家音樂廳

指導單位：教育部　演出者：張鏡湖、林彩梅　演出執行：莊本立
演出內容：祭祖大典樂（古風新樂）、流水（古琴）、汨羅江上、旅人的心（聲樂）
　　　　　嘎達梅林（箏合奏）、十面埋伏（琵琶）、音畫練習曲（箏）
　　　　　難忘的潑水節（合唱）、黃河鋼琴協奏曲第二、第三樂章
演出人員：莊本立（樂長）、葛瀚聰（古琴）、林桃英（聲樂）、黃好吟（指揮）
　　　　　許克巍（琵琶）、樊慰慈（箏）、盧亮輝（指揮）、王守潔（鋼琴）
演出樂團：華岡古樂團、華岡箏樂團、華岡歌樂團、華岡國樂團
票價：200元　　　　　　售票地點：國家音樂廳各電腦售票點．中國文化大學中國音樂學系

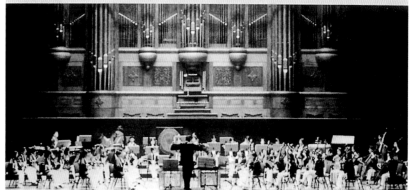

▲ 第十五次「研古與創新」音樂會節目單封面。

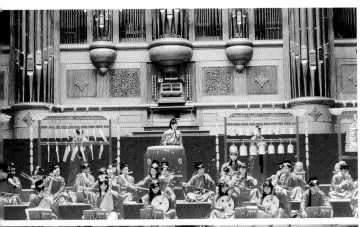

「研古與創新」
音樂會的古樂演
出。

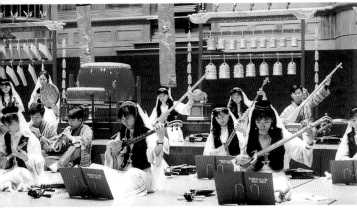

「研古與創新」
之五：《十部樂》
之《新疆樂》
（1990年3月14
日）。

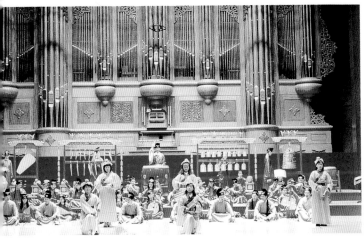

「研古與創新」
之五：《十部樂》
之《漢代教田舞》
（1990年3月14
日）。

終身的座右銘，他研究古樂器之後，往往複製或再創新樂器；也就是說，他並不限於純研究，而是很有實用的興趣。

「研古與創新」系列音樂會的第一和第二次沒有主題，從第三次之後，每一次用一個主題，例如第三次是「新十部伎」（1988年）、第四次是「古今樂展」（1989年）、第五次是「十部樂」（1990年）、第六次是「聖靈禪道悟心聲」（1991年）、第九次是「多元多貌多情趣」（1994年）等等。其節目開始時以傳統與改編的國樂曲爲主，後來又加入西洋音樂、協奏曲，甚至於西洋大合唱；每一次演出動員人數之眾，場面之大，樂種之多，服飾之美，令人眼花撩亂；每次也都有他特別編譯的古曲，包括他爲其他用途編過的

▲ 第十五次「研古與創新」音樂會題詩。（韓國鐄提供）

◀ 在范光治及鄭佳英喜宴上的老師們。左起：莊本立、莊師母、劉德義、廖葵、林桃英（1985年10月5日）。（林桃英提供）

作品，如祭孔樂和婚禮樂，其樂器和服裝都經過他的設計。

這一系列音樂的貢獻是帶給台灣樂壇一個新觀念，即一個多元社會應有的多元音樂，即使國樂也不一定要局限於傳統的絲竹和現代的交響化表現。而從另一個

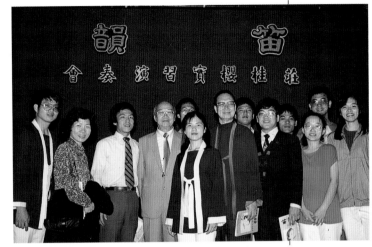

▲ 國樂系莊桂櫻笛子演奏會後（1986年4月28日）。左二林桃英、左五莊桂櫻、左六莊本立、左七陳中申。（林桃英提供）

角度來看，他又推出創新的作品，給當代作曲家莫大的鼓舞，並給聽眾更多的選擇。毫無疑問，他的確是音樂界研古又創新推動的第一人。特別要指出的是，研古的部分歷史意義勝過現代品味，完全靠他一個人的熱心研究、編譯、教導和推動，從音樂會的幾個主題如「十部樂」和「新十部伎」也可以看出他研究音樂史，嚮往唐代多元音樂的盛況，他所發表的論文中也不乏這類主題。但是受到環境和資料的限制，所選的樂曲並不一定很有代表性和時代性，這一方面，則可以說樂藝的意義大於歷史了，當然他起碼想到人所未想的，做到人所未做的。他說：

「研古是探索我們民族音樂的根源，尋找失傳或失奏之古樂使之重現，俾能了解了古代音樂的實況，並分析其優缺點，

作為創作新曲之參考；另一方面要不斷的創新，創作出這一個
時代的樂章，由實際生活獲得靈感，以民族樂語為骨幹，西洋
技法為手段，追求音樂上的完美，而為大眾所接受。……目前
研究古樂者少而創作新曲者多，正如建築師之多願興建現代大
廈，而少願保存古厝。」[20]

早在這個系列推出之前，他已經推展這個理念。例如一九
八○年五月十五日舉辦的第十一屆的「華岡樂展」，主題為
「華夏之歌」，演出大合唱《華夏之歌》（黃瑩詞、劉俊鳴曲），
又包括了他編作的國民禮儀曲，還有當時的學生朱家炯的創
新：《望月》（二胡與鋼琴）和樊慰慈根據古曲《陽關三疊》
的新編。

為了這個系列音樂會的研古節目，他於一九八七年（第二
次音樂會）組織了華岡古樂團，是台灣唯一的演奏宮廷古樂的
團體，幾乎每一次都出場；他們演奏過祭祀樂、朝會樂、宴饗
樂和導迎樂四類古樂。根據節目單介紹（應是莊本立自己撰寫
的）：

「本團系由優秀的師生所組成，在器樂及聲樂方面，均有
相當造詣，演奏者身穿紅色綢袍，歌者身穿青色綢袍，麾生穿
綠袍，均頭戴黑色儒巾，樂長則穿紫色綢袍，戴進賢冠。此皆
宋明服飾，演奏時均席地而坐，這與漢唐相同。」[21]

以台灣的傳統音樂為主題，比較有計畫的民族音樂的研
究，在台灣光復初期主要是呂炳川所做的原住民音樂（1966-
1970），接著有史惟亮和許常惠領導的田野調查和研究（1966-

註20：莊本立，〈研古創
新揚國樂〉，《研
古與創新之二》節
目單序言，1985
年5月6日。

註21：〈華岡古樂團簡
介〉，《研古與創
新之十五──絃歌
繞樑萬種情》音
樂會節目單，
2000年6月12日，
頁13。

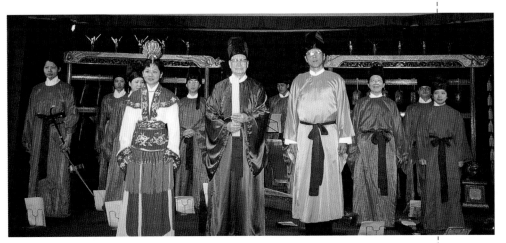

▲ 在巴黎台北新聞處文化中心演出「皇帝婚禮曲」後謝幕合影（1998年3月26日）。

1967）。到了一九八〇年師範大學音樂系成立了音樂研究所之後，以現代學術的方法和態度來研究民族音樂蔚為學風。一九九一年，中華民國民族音樂學會應運而成立（前身是民俗藝術研究會），這個學會和國樂會不同的是其研究對象不限於傳統的國樂，其實更偏重於台灣音樂；第一屆（1991-1994）的理事長是許常惠，莊本立被選為理事之一；第二屆他也是理事，第三屆則擔任監事。[22]

　　一九九一年五月，莊本立曾經因腦瘤開刀，事後恢復得很快。筆者在第二年和他見面時發覺雖然在他的右前額留下一個疤痕，言談也比較緩慢，但對音樂活動的參與則一點也沒有放慢步子。

　　根據他的回憶，教育部文化局曾經委託他和一些同行的人徵選和完成過一套中國風味的婚禮曲，但卻沒有受到注意及採

註22：中華民國民族音樂
　　學會網頁：
　　http://demo.servic
　　e.org.tw/ema/intr
　　o2.asp。

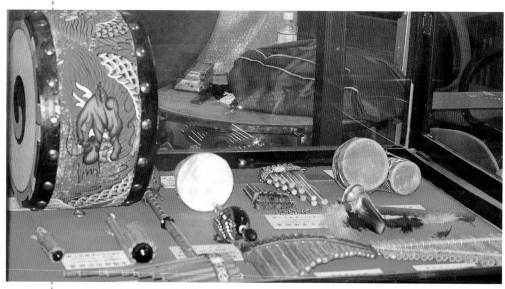

▲ 文化大學大忠館莊本立收藏之世界樂器部分。（陳小萍攝並提供）

▲ （左）文大國樂組樂器陳列室。背後為其親自設計製作之編鐘與編磬（1993年8月2日）。（右）辦公的文大大忠館前留影。

▲（左）文大大忠館莊本立收藏之世界樂器部分。（右）文大大忠館莊本立製編磬。

用。一九九一年，行政院文化建設委員會委托許常惠主持一個婚禮音樂的計畫，邀請專家分別編作三套八式樂曲，製作了唱片和磁帶發行。

　　第一套是「中國傳統婚禮音樂」，第二套是「台灣地方婚禮音樂」，第三套是「現代創作婚禮音樂」。第一套中再分為三式：古典式（莊本立）、民間式（李鎮東）和現代國樂式（董榕森）。他負責第一式中國古典婚禮樂曲，也是最困難的一式，不比新創作單純，幾乎是要「無中生有」。於是他到周、唐、宋、和清朝的文獻去挖掘一些古譜，大多有歌詞可唱，再加編曲。這些樂曲以齊奏，但用管絃樂器和男女聲交替唱奏來求變化，樂器除了一般常見的簫、笛、胡琴、琵琶、阮咸、揚琴等，又加入編鐘、編磬等宗廟之器，再以笙陪襯和聲。[23]

註23：莊本立，〈古典婚禮樂曲的編作〉，《華岡樂韻》，第2期，1992年，頁5-6。

【永不休止的樂器推廣熱誠】

凡是去過陽明山文化大學大忠館八樓的人，一定不會忘記那琳瑯滿目的樂器陳列，那是莊本立多年來從世界各地收集來的，也有自己製作的。對他來說，樂器不演奏時，就是要展覽，因為看也是學習的一部分。他認為：

「樂器本身則融合了歷史的、文化的、藝術的和科學的特質在一起，單看它的外形即是一件藝術品，再聽它的聲音，將更增加了對它的愛慕。」[24]

一九九二年，他把這個展覽的理念大大地發揮到在台北國家音樂廳文化藝廊舉辦了一次「中國樂器特展」。這次特展由文化建設委員會支持，協辦的有私立中國文化大學、國立台灣藝術專科學校和中華民國樂器學會，從五月十五日到六月三十日；他負責整個策劃及寫介紹，所選的樂器來自中國漢族及少數民族，也包括了他自己製作的樂器如四筒琴和編磬。他還說：

「希望籍這次樂器特展的機會，能引起大眾對樂器的興趣，從

◀ 莊本立策劃1992年「中國樂器特展」手冊封面。（韓國鐄提供）

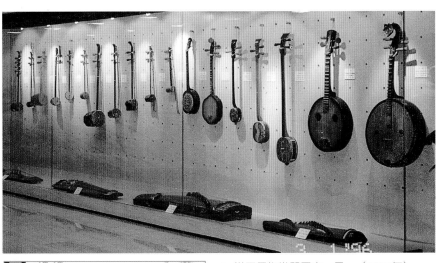

▲ 世界民族樂器展之一景。（1996年）

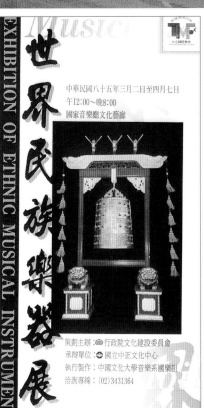

◀ 莊本立策劃1996年世界民族樂器展說明
　單封面。（韓國鐄提供）

而想嘗試欣賞與修養。並使大眾對
中國的歷史，文化背景及風俗習
慣，獲得了解，由少數民族的樂
器，引起對邊疆文物的興趣。進而
對民族音樂研究的興趣，由樂器而
音樂，由欣賞到演奏，由搜集到研
究，逐漸提高層次而進步。」[25]

　　他推廣樂器的熱誠永遠沒有
休止。一九九六年三月二日到四
月七日，他在國家音樂廳文化藝
廊再度舉辦一次展覽，這一次的
主題是「世界民族樂器展」，將

註24：《中國樂器特展》
　　　說明書，1992
　　　年。

註25：同註24。

▲ 在四川王光祈紀念學術研討會講演
（1992年9月14日）。

◄ 四川紀念古代水利專家李冰父子二王廟
前（1992年9月13日）。

文化大學音樂系國樂組的樂器（大部分是他收集的）一百六十九件展出，除了中國的傳統、改良和少數民族樂器之外，亞洲的還包括韓國、日本、菲律賓、印尼、印度、尼泊爾、泰國和約旦，其他則來自歐洲、非洲、北美和中南美洲。他在展覽的說明手冊上寫道：

　　「希望藉這次展覽，能引起大眾對樂器的廣泛興趣，瞭解到除了我們所熟知的一些西洋樂器及國樂器外，世界上還有許多千奇百怪不常見到的民族樂器，各有其特殊的構造體系音色與技巧，其形成的背景，各民族的歷史文化風俗習慣亦值得探求。」[26]

註26：《世界民族樂器展》說明書，1996年。

▲ 南京夫子廟大成殿前（1992年9月19日）。

▶ 赴大陸探親在上海與大姊及姑母合影（1992年9月15日）。

這種展覽對一般老百姓是一個相當有意義的音樂教育機會，因為社會大眾對西方的樂器反而更來得熟習，對中國的樂器，尤其少數民族的，瞭解較少，更遑論世界各地的民族樂器了。

為了紀念二十世紀初著名的音樂學者王光祈（1892-1936）誕辰一百週年，四川成都於一九九二年主辦了一次學術研討

▲ 南京秦淮河畔（1992年9月19日）。

◀ 南京中山陵前（1992年9月18日）。

會，莊本立應邀參加，是台灣唯一的代表。王光祈是四川溫江人，五四時代十分活躍，後來留學德國，專攻音樂學，獲得博士學位，著作很多，是中國音樂學的先驅。一九八四年四川已辦過一次以他爲主題的學術研討會，這次從九月十一日至十三日舉行，有一百多人出席。[27]莊本立在十二日發表〈對樂律、樂舞、樂器之研究——王光祈《中國音樂史》的啓示〉論文，十四日並在四川音樂學院作一場演講。

這是莊本立一九四七年來台後的第一次大陸之行。會後，

註27：〈王光祈先生誕辰
　　　一百週年紀念及
　　　學術交流會〉，
　　　《1993中國音樂年
　　　鑒》，濟南，山東
　　　友誼出版社，
　　　1994年，頁616-
　　　617。

他到老家和分別多年的家人團聚，到了常州、上海和南京，在
南京的中山陵、夫子廟和秦淮河畔留影，在上海還拜訪了久別
的音樂啓蒙老師衛仲樂。

【華岡樂舞征歐錄】

　　一九九三年，莊本立六十九歲，卻仍馬不停蹄，忙於教

▶ 廿世紀國樂思想研討會（香
港）發表論文。右為主持人
韋慈朋（Larry Witzleben）
（1993年2月）。

▼ 參加亞太民族音樂國際學術
研討會（大阪）和全體人員
合影（1995年10月28日）。
前座左二許常惠、左四馬西
達（Jose Maceda）；立排
左一喬建中、左三王耀華、
左七趙琴、左九莊本立。

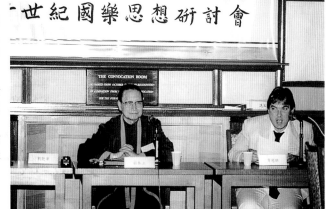

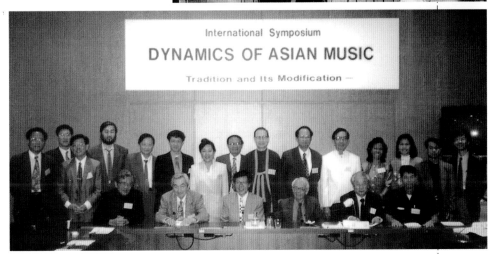

▲ （上圖）在大阪研討會上宣讀論文（1995年10月26日）。右為主持人小島美子。

▲ 在中國音樂學術研討會中宣讀論文（1995年12月17日）。右為主持人鄭德淵。

註28：中華國樂會網頁：
www.scm.org.tw/
htm。

學，辦行政，開音樂會，和發表論文。這一年二月，香港大學
亞洲中心主辦一次二十世紀國樂思想研討，莊本立、董榕森
和陳裕剛三人代表中華國樂會應邀參加。莊本立發表了〈國樂
發展的方向〉論文，也在這一年在中華國樂會四十週年的大會
上，再度獲得該會頒獎，這一次是「樂教成就獎」。[28]接著，他
參加一九九五年在日本大阪舉行的第二屆亞太民族音樂會議，

▲ 日本京都二條城銅鐘前（1995年10月29日）。

▲ 日本大阪國立民族學博物館入口（1995年10月26日）。

發表〈演奏十部或更多部樂──唐代樂制的啟示〉論文；十二月，他則參加中國音樂學術會議，發表〈十進律制新說〉。這是他多年來第一次回到純樂理的範圍，為了他的「研古與創新」理念，這些年來他所發表的論文都走實踐的路線。一九九六年，他在第一屆世界民族音樂會議發表〈應用民族音樂學及民族音樂學的運用〉論文；九月二十五日至二十八日則到大陸山東曲阜孔子的故鄉參加中國傳統音樂學會第九屆年會，該會的主題是〈孔子及儒家思想與傳統音樂〉，他發表〈祭孔樂舞之改進與比較〉。同年十二月十一日至十七日他又到泰國東北部馬哈撒拉坎（Mahasarakham）大學參加第三屆亞太民族音樂會

▲ （左）參加泰國會議和學者合影。左起：Mary Weller, Alan Thrasher（展艾倫）, Terry Miller, 莊本立（1996年12月）。（Alan Thrasher提供）

▲ （右）在泰國會議後和當地舞者共舞（1996年12月16日）。

◀ 在泰國東北擊石磬（1996年12月）。（Alan Thrasher攝並提供）

議，發表〈中國鐘的演進、比較與傳播〉論文，同行參加的還有許常惠和林道生，大陸則有王耀華和毛繼增參加；[29]與會的展艾倫回憶莊本立在一場小型的示範表演會上吹塤，米勒則回憶他興之所至，和當地的泰國舞者翩翩起舞。[30]

一九九八年元月，他又在第四

屆亞太民族音樂會議發表〈祭孔樂舞之改進及其結構〉，九月則在民族音樂學會發表〈禽骨管樂器研究與製作〉論文。所以他的學術活動是沒有時段性的，幾乎年年都有，樂此不疲；這篇〈禽骨管樂器研究與製作〉之文是和他晚年最後實地製作的禽骨樂器相關。

寶刀未老的他，一九九八年三月風塵僕僕地帶領華岡師生到法國巴黎作訪問演出；而一年之後，一九九九年，他又帶華岡國樂團出訪瑞士和義大利，時年七十五歲；這兩次的出訪節目取名爲「中國宮樂‧民樂‧新樂音樂會」。尤其可貴的是到巴黎的那一次，他同時也安排了配合的樂器展覽——「和樂之美」（Charme de la musique），從三月二十三日到四月三十日，在巴黎的台北新聞文化中心展出五周，展示自台灣運送過去的五十九種樂器。受到場地的限制，只以漢族傳統樂器爲主，現

註29：〈第三屆亞太民族音樂學會在泰國舉行〉，《音樂研究》，1997年第1期，頁11。

註30：展艾倫（Alan Thrasher）於2003年7月7日之回信；並參酌米勒（Terry Miller）同年6月23日之電話訪問。

▶ 在巴黎台北新聞中心自己策劃的樂器大展前留影（1998年3月）。

▼ 第三屆中國民族音樂學會議和部分學者合影（1998年5月）。前排左起：藤井知昭、辜得（Serge Gut）、許常惠、胡德（Mantle Hood）、莊本立；後排左起：駱維道、許博允、鄭瑞貞。

▲ 家人參觀華岡藝校校長室留影（2001年7月10日）。左起：次子樂倫、女猗音、夫人、林桃英教授、長子樂群。

註31：〈華岡國樂團在巴黎精彩演出〉，《中央日報》（電子版），1998年3月29日，http://www.cdn.com.tw/daily/1998/03/29/text/870329h2.htm。

註32：莊本立，〈現代國樂的傳承與展望〉，《兩岸國樂交響化研討會》（高雄國樂團主辦），頁185（尚未出版）。

註33：同註1，頁6。

註34：莊本立，〈台灣民族音樂之研究、創新與應用〉，《音樂探索》，2000年第3期，頁27。

註35：公共電視網頁：http://www.pts.org.tw/~prgweb2/taiwan_culture/8911/bua3.htm。

代改良樂器為輔。音樂的表演也在新聞文化中心舉行，夜間演出四場，還應觀眾的要求，加演了日間的一場。有關三月二十六日晚最後的一場，報導說：

「全團精銳盡出，其中莊本立教授採編的祭孔大典音樂及祭典，服飾、配帶、儀式全套搬上舞台，另加陳麗如演唱《水調歌頭》古曲，白玉光唱《關山月》，黃春興演奏《金鳳凰》笙協奏曲，表現國樂風雅飄逸的特質。終場由盧亮輝老師指揮全團演奏《民俗風韻》，全場聽得如醉如癡，欲罷不能，又加演《都馬快鞭》合奏曲及法國小調，才圓滿收場。」[31]

這種通古貫今，曲目多樣，樂器滿台，服飾華麗的音樂呈現，正是莊本立長年以來「多元、多貌、多情趣」（研古創新之九的主題）的一貫作風。

最後一次出國是一九九九年八月和女高音任蓉、指揮盧亮輝帶華岡國樂團到瑞士和義大利；據他的回憶，瑞士的報紙有兩天刊出大篇幅的宮廷古樂照片，八十多歲的作曲家艾雪（Peter Escher）在報上撰寫了半頁的樂評。[32]

千禧年（2000年），和文化大學結緣三十七年（從1963年應邀任課開始），創辦國樂系三十一年，莊本立退休了。他自己說：「我負責國樂組系轉瞬已三十一年，中國音樂系（簡稱國樂系），也已在民國八十五年改制完成。現我已七十五足歲，自下學期起，將不再專任。」[33]然而這並不是他的告別辭，事實上他的活動沒有減少。這一年元月五日，文化大學在台北市新北投華僑會館舉行千禧年「祭祖大典」，他帶領學生們表演《祭祖獻禮樂章》；[34]元月二十八日又在公共電視的「公視五十三街」介紹文化大學國樂系的節目時播出。其他同時介紹的有葛翰聰的古琴獨奏《流水》和樊慰慈的古箏創作《音畫練習曲》；[35]四月間，台北市國樂團承辦世紀古琴研討會和琴展，在台北鴻禧美術館舉行，他也欣然地參加和發言。

► 世紀古琴研討會中發言（2000年4月）。左後為古琴家吳釗。

▲（上左）畢業典禮前率國樂系畢業學生遊校園（2000年6月9日）。

▲（上右）華岡藝校二十三屆畢業典禮上致詞，唱作俱佳（2000年6月10日）。

▲（下）兩岸國樂交響化研討會中發表論文（2000年11月於高雄）。左為前中國歌
舞劇院副院長趙詠山；右為新加坡華樂會會長鄭吉。

　　這一年的研古創新音樂會是第十五屆，六月十二日夜在國
家音樂廳舉行，也是他主辦的最後一次。他為這一場音樂會題
名為「絃歌繞樑萬種情」，並附有「千禧龍年二○○○，國樂
組系卅一週年慶，研古與創新之十五」之副標題。他以上述撰
詞譜曲的祭典樂開場，這一套古風新樂的《祭祖大典樂》，共
分為〈三通鼓〉、〈祭祖樂〉和〈禮成樂〉三個部分。他還興
高采烈地在節目單上題詩一首：[36]

註36：亦附於註1，頁6。

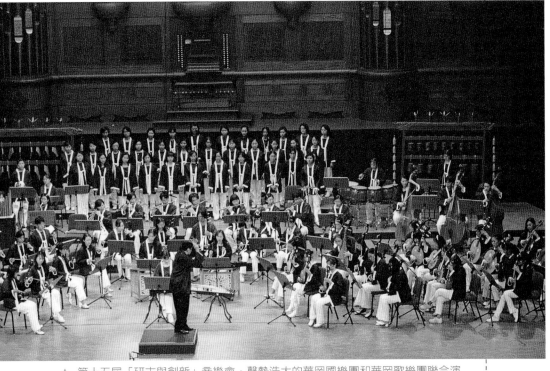

▲ 第十五屆「研古與創新」音樂會，聲勢浩大的華岡國樂團和華岡歌樂團聯合演
出，指揮盧亮輝（2000年6月12日）。

〈國樂組系卅一週年慶〉

薪傳國樂卅一年，新秀綿綿藝領先。

研古創新齊奮進，欣迎千禧樂通天。

在千禧年十二月，他又參加了高雄市國樂團主辦的兩岸國
樂交響化研討會，發表〈現代國樂之傳承與展望〉。原來發表
於國樂學會第二十次大會及學術研討會的論文〈民族音樂之研
究、創新與應用〉（1999年）則於這一年由四川音樂學院的學
報《音樂探索》刊出，標題加了「台灣」二字：〈台灣民族音
樂之研究、創新與應用〉。

駱駝精神樂人生

（2000-2001）

　　不認識莊本立的人，對他的印象一定是那一身華夏服，認識他的人當然也不會忘記他的那一套裝束，但都有口皆碑，稱讚他是一位熱心、積極、勤勉、樂觀的人。這個世界上似乎沒有什麼事情會難倒他，他任勞任怨，像一隻駱駝，把台灣國樂教育的重擔扛在背上，緩緩行走了三十餘年。

【華夏服‧本立裝】

　　如果有人路上被警察攔住，不是隨地吐痰，也不是破壞公物，更不是裸體曝露，那會是為甚麼呢？莊本立就有過這個經驗，原因卻是為了他的「奇裝異服——華夏服」，學生們通稱為「本立裝」（「莊」字的另一個用法）。如果只提印象，莊本立給人最深刻的莫過於他這一套換洗、換色，但終年不換樣的服裝。

　　前文提過，那是一九六六年的事。當年他到菲律賓馬尼拉參

◀ 隨和的個性，到處受歡迎。

加國際音樂會議，天氣炎熱，看到菲律賓人穿著自己設計的現代服裝，比起西裝涼快輕便，又有代表性，於是萌生發明適合中國現代人，有民族風味及文化傳統的服裝的念頭。

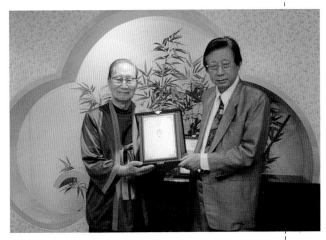

▲ 退休時文大張鏡湖董事長贈「功在華岡」獎狀（2000年6月27日）。

劉蓮珠發表於《北市國樂》的人物專訪系列中，對於這套服裝有十分詳盡的記載，是別的文獻所未見的，值得全部引出：

「他發現我國古代學士穿的衣服，就明朝的來說，衣服太長，袖子太大，若搬到現代這種求速求效的社會來穿，實在不方便，於是他把長袍改短了，為了美觀，胸前加一塊布，袖子改窄；以前衣服口袋設計在袖子裡面，説是袖裡乾坤，已不合時宜，他則把口袋設計兩旁，另胸前也有口袋，則放一些較重要的東西。

這套『華夏服』，袖子、衣肩、領子都是單層，加個襯也只是兩層，比起西裝、襯衫、打領帶加起來有十五層布來得簡單、舒服；而且袖子大大的，更顯寬鬆愉快；另衣服外放，也比襯衫束在褲子裡面空氣好。最重要的是選自『絲綢』料，因為我們中國有『絲綢之旅』，絲更能表現中國文化特質，更何

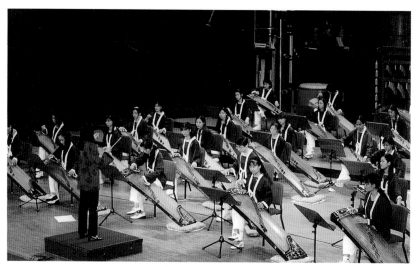

▲ 第十五屆「研古與創新」音樂會，著華夏服表演的華岡箏樂團（2000年6月12日）。指揮者為黃好吟。

況絲有很多特性，非一般布料可及。

　　華岡文化大學音樂系國樂組的同學，演奏時穿的服裝，也是『華夏服』，只是顏色不同而已。因為教授認為演出穿西裝打領帶不方便，穿長袍不盡理想，穿中山裝又像公務員在開會，穿短衫不適當，所以演奏要有演奏的服裝，於是華夏服成為最佳選擇。

　　莊教授選顏色也有特殊的考量，藍色是中國正統的顏色，藍袍黑馬褂則具代表。外國人穿黑禮服，黃色是古代帝王的顏色，紅色是古代狀元衣著顏色，藍又是榜眼的代表，所以他認為咖啡、米、淡咖啡、藏青、青灰等色，不失莊重和諧。

　　他本人及國樂組同學演奏時，穿青色白邊的華夏服，下穿白長褲，白皮鞋，不但獨具風格，而且體面大方。同時白皮

鞋,在視覺上加長了白長褲的長度,把人拉長了,使演奏的人看起來更清秀美麗。所以他的設計、考量面面俱到,可謂用心良苦。而藏青色衣服、白長褲也可以反過來配,就有四種搭配方法,『白、白』『藏青、藏青』『白、藏青』『藏青、白』,極富彈性又巧妙。」[1]

莊本立從一九七一年開始,除了非常少數的例外,一年到頭都穿這套服裝,國內、國外皆然,成為他的最明顯的標誌。文化大學的學生,上台時也都要穿,雖然也有的學生不太願意。

他穿了這套「奇裝異服」發生過不少故事。據說計程車司機把他誤認為是法官、傳教士,小朋友看他是空手道好手,而編《音樂辭典》的王沛倫雖表示佩服但承認不敢穿。[2]據說穿粉紅色的一套,在台北火車站還被警察取締過。又當年為青少年的服裝問題開會時,他是應邀的貴賓之一,有一位教官還表示穿這種奇裝異服的人,怎麼能夠與會參加討論?[3]

總之,華夏服所代表的,正是莊本立其人:有理想、有創意、有熱誠,又有執著。只要他認為是對的,他就勇往直前,終身不變。他在台灣的音樂史上,獨樹一幟,做到許多人沒有做到,甚至於不敢做的事,也留下許多給後人繼續完成或不斷討論的事。

【恨不得一天七十二小時】

莊本立生性熱心,除了教學、研究、辦行政、開音樂會,

註1:劉蓮珠,〈鑑古知今的科學音樂家──莊本立教授〉,《北市國樂》,第4期,1992年11月,頁3。

註2:同註1,頁4。

註3:MAYASUN,〈追悼莊本立老師〉,《心栽國樂交流網站》,2003年1月9日,http://mayasun.idv.tw/topic.asp?TOPIC_ID=247。

凡是和中國音樂相關的活動，一定少不了他，有師生的音樂會，他都會出席，有人請他題詩撰序，他也不會拒絕；其他還有各學校邀請的演講，各文化性籌備會的商議，評審會的評議等等，多到他自己都數不清。如果要發一個音樂會出席全勤獎，他一定得之無愧，不論中、西音樂演出，經常都看得到他的身影。樊慰慈主任寫道：

「一天繁忙的工作後，莊主任總是仍能興致勃勃地束裝去聽音樂會，而且我還從未看他在其中打瞌睡，會後並常聽到他能畫龍點睛地對方才的演出提出講評！」[4]

可見他一天到晚忙忙碌碌，真不知他如何安排時間。正如聲樂家林桃英所形容的，他恨不得一天有七十二小時；[5]當他都已經退休了，鄭德淵所長在音樂會上遇到他，還聽他在叫忙；[6]這當然都是緣於他事必恭親，熱心積極。他一生不知幫助了多少學生，提攜了多少人才，在那本《永遠的懷念》紀念

註4：樊慰慈，〈莊主任，音樂會裡的席位將永遠為您而留〉，《永遠的懷念——莊本立教授紀念文集》，台北，2001年7月。

註5：林桃英，〈追思〉，《北市國樂》，第170期，2001年7月；亦收於《永遠的懷念——莊本立教授紀念文集》，台北，2001年7月。

▲ 1999年度退休人員餐會合照。坐排左起：校長林彩梅、政治系系主任呂秋文夫人、政治系系主任呂秋文、董事長張鏡湖、董事長夫人穆閭珠、中山研究所所長楊逢泰、莊本立；站排左起：人事室主任吳惠純、教務長王吉林、法學院院長江炳倫、總務長唐彥博。（文大藝術學院提供）

文集裏，就可以讀到學生們對他熱心和關懷的感激。當然，這樣的生活，對家庭的照顧不免有所疏忽，因此莊師母經常為了家務和子女付出較多的心力，她回顧起來也充滿著無奈。

他的另一特點是勤勉而節省。他常說：「別人能，我也能！」由於他真的很能幹，所以許多事都自己動手。前文提過他剛到文化學院工作時，動手解決高樓水源和裝修電路的工程。連學校錄音機、樂譜架，甚至樂器壞了，都自己修理。[7]家中的書架和飾品也是親手製作的。[8]而研製許多樂器當然也都是親自出馬，這是他生性有探索的精神。他能詩會畫，是一個典型的文人，但勤於動手的這一點和一般的文人很不一樣。

談到節省的例子之一是他寧搭公共汽車也不乘計程車。很多人常常看到他抱著樂器在大熱天下等公共汽車的情景。他甚至於會大談搭公車的好處。[9]他之自願為學校修這個補那個，也是淵源於節省的習慣。

【親愛和諧的大家庭】

莊師母顧晶琪女士的工作是護士，但性喜音樂，自己說做了一百次夢要一台鋼琴，所以積了加班費而購得，如願以償，一直引以為榮。她早年隨莊本立學國樂，又做他的助理，幫助他吹奏樂器和共同討論樂器改良問題。除了照顧莊本立的身體之外，「常陪同工作到深夜，共同研討音樂方面的問題。」[10]有一陣子，她也陪他收集貝殼，「擺得滿屋都是」，她後來回憶道。她又說莊老師所收集的書籍也堆集如山，連床下和四周

註6：鄭德淵，〈四分之一世紀前我推了他一把〉，《北市國樂》，第170期，2001年7月，頁9；亦收於《永遠的懷念——莊本立教授紀念文集》，台北，2001年7月。

註7：同註6。

註8：施德玉，〈懷念我們的大家長——莊主任〉，《永遠的懷念——莊本立教授紀念文集》，台北，2001年7月。

註9：莊桂櫻，〈永遠的主任〉，《永遠的懷念——莊本立教授紀念文集》，台北，2001年7月。

註10：莊本立，〈音樂與我〉，《徵信新聞》，1965年3月30日，第10版。

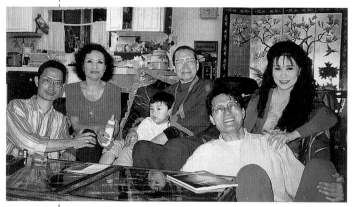

▲ 合家福（2000年中秋）。左起：次子樂倫、夫人、抱長孫賀琪的莊本立、長子樂群、女漪音。

▲ 長子樂群奏大四筒琴（1965-66年間）。

◀ 與夫人攝於台北家中（1991年）。（韓國鐄提供）

都是，僅留下上面一個容身的空間。她曾經費了許多時間和精力爲他整理這些資料。相夫教子，她對先生的事業幫助極大。

　　莊家有二子一女。長子樂群，畢業於淡江大學化工系，留學美國亞利桑納州立大學國際管理研究院，獲企業管理碩士學位，現爲美國加州AMPAC 國際公司總經理，其夫人爲金亦婷，育一子賀祺；女漪音，畢業於淡江大學法文系，現任職於台北海外購物者服務中心（Overseas Buyers Service Center）；次子樂倫，畢業於台北科技大學，主修建築，又性喜音樂與電

腦的結合創作，曾在台北家的頂樓設了一個「樂倫音樂工作室」，又曾在國家音樂廳和東吳大學發表過他的電腦音樂作品；[11]現任職於美國加州一家電腦公司，其夫人為崔正怡。在大陸的親人有大姊蓁、二姊芳（皆已去世）、弟本祺和本慶、妹萱、堂妹唐重慶和堂妹夫楊宏宇及其女楊燕宜和子楊力等。

註11：劉蓮珠，〈鑑古知今的科學音樂家──莊本立〉，《北市國樂》，第4期，1992年11月，頁1。

註12：同註6。

【人生本無事，庸人自擾之】

　　莊本立另外常講的一句話是「人生本無事，庸人自擾之」，這是他人生處事的基本哲學，所以他每天都笑顏常開，遇到困難時，也能很有信心地去解決。古箏家鄭德淵回憶他有一天走進辦公室，助理向他報告說他已經不是副校長時，他也就默默地承擔下來，只稍帶傷感地說上級的人不了解。[12]像這樣的涵養，著實少有，然而也就是他的樂觀與開朗，才能在那複雜的社會自如地生活，乃至於獨樹一幟，卻能解決了不少問題，又能完成了許多貢獻，所以學生都懷念他，也都樂於以他為榜樣。琵琶家施德玉說：

　　「莊主任是一位樂觀進取、慈祥溫和的好老師，任何時候他都面

▶ 與夫人及長孫賀琪合影（2000年9月13日）。

▲ 和國樂人士合影。左起：費洪桂（古箏家）、馮少先（黑龍江歌舞團月琴家）、莊本立、王正平（琵琶家、指揮）、陳裕剛（琵琶家）、詹永明（笛子家）。

帶笑容的關心學生、鼓勵學生，不論課業上、生活上甚至於感情生活上，他都經常指導我們、輔導我們，給我們許多正面、健康的觀念以及激勵我們。」[13]

陳裕剛院長在認識了他四十年後說：

「莊老師的樂觀進取個性是我引以為楷模，卻一直無法學到的。這些年來，我從未聽到莊老師有過悲觀的論調與言詞，他經常使用溫和口吻鼓勵著年輕朋友、學子力爭上遊。」[14]

不論喜不喜歡中國音樂，只要上過他課的人，或聽過他演講的人，都會留下深刻的印象。不論贊不贊成他的意見，只要和他共事過的人，都會佩服他的負責態度。

由於生性熱心又負使命感，莊本立上起課來會滔滔不絕，為了中國音樂不厭其煩地講授。然而他有吸引人的一點是許多人所辦不到的。作曲家錢南章回憶道：

「學校老師上課的方式多半都是靜態的，或講解，或寫黑板，當然聊天罵人的也有。但是我覺得他上課永遠在那裡表演，穿著自己設計的現代唐裝（有好幾種顏色），手舞足蹈。

註13： 同註8。

註14： 陳裕剛，〈憶過往事，表懷念情〉，《永遠的懷念——莊本立教授紀念文集》，台北，2001年7月。

永遠帶著微笑，永遠精力十足，永遠聲音宏亮。從來不請假（這也是同學們對他的抱怨）。每堂上課，他都從包包裡拿出琳瑯滿目的傳統樂器。另外，還有許多他自己的創意科學改良樂器。」[15]

一九八四年，筆者邀請他到任教的美國北伊利諾大學音樂院來演講，所看到的情形也就是這樣。聲樂家呂麗莉也回憶道：

「主任的特色之一是研究創新，不光是在傳統樂器上的改良、創新，就連教學也像在表演，那麼生動有趣，在實踐大學給我們上課時，經常不辭辛苦的帶了許多世界各國奇特的樂器來與我們傳統樂器做比較。」[16]

民族音樂學家蔡宗德的回憶更涉及到深遠的影響：

「每次看主任上課時總是手舞足蹈，充滿活力的告訴同學國樂系是如何在他的努力之下發展，以及他最近的發明與發現。當時，我總覺得等我跟他一樣年紀時，能否像他一樣保有童稚的心與對國樂的熱愛。……不可否認的事實是，主任在我讀書的過程中，有著一定程度的影響。」[17]

至於工作的態度，大家都公認他負責、認真、清廉、公正；他自己節省，也毫不浪費公家資源，連製作樂器都自己籌款。莊師母提到當他還是副校長，有專車和司機的時候，有一次她身體不適，想搭個便車到醫院，卻被他婉拒了。

華岡藝術學校校長丁永慶對莊本立概括地描述，頗能栩栩如生地反映出他的形象：

註15：錢南章，〈永遠的莊老師〉，《永遠的懷念——莊本立教授紀念文集》，台北，2001年7月。

註16：呂麗莉，〈慈悲與寬容〉，《永遠的懷念——莊本立教授紀念文集》，台北，2001年7月。

註17：蔡宗德，〈有的只是更多的不捨〉，《永遠的懷念——莊本立教授紀念文集》，台北，2001年7月。

「對事物充滿好奇與窮根究底的精神，早已成為師生們學習的榜樣。在做人處事方面，您恭儉樸實與深思熟慮的學者風範，令人無限感佩。而幽默風趣的談吐與親和力，更讓您成為廣受師生歡迎與愛戴的長者，每次蒞校活動時，都能帶給孩子們歡樂與啟示。」[18]

陳裕剛的描述則是對他為人的最佳定論：

「數十年來，莊老師給我的印象是一位絕對負責而且認真工作的良師，品格完美無瑕，除了身體力行他提出的意見外，常鍥而不捨，非達到目標，絕不中止。……他不但學問淵博、思路縝密、反應敏捷、口才便給，更富科學上細心求證觀念，也善於製造氣氛。他似乎生活在忙碌無休閒卻充滿鬥志與朝氣的歡樂進取步調中。」[19]

【愛惜人才，提攜後進】

在文化大學工作了三十多年，又位居領導，莊本立不但教導了許多學生，而且提攜了許多後輩。他一開始創辦國樂組的時候，就網羅了當時的樂壇一時之秀來校傳藝。等到自己的畢業生有所成就時，更不會忘記邀他們返校貢獻。他早年的愛惜人才可以從陳裕剛的回憶中反映出來：

「中國文化學院成立音樂舞蹈專修科，莊老師榮任國樂組主任，為了提拔年輕國樂朋友，他聘請了我們幾位僅有表演經驗，實不具正式資格而頗為欣賞的年輕人來校擔任個別課的兼任老師。」[20]

註18：丁永慶，〈追思莊董事本立先生文〉，《永遠的懷念──莊本立教授紀念文集》，台北，2001年7月。

註19：同註14。

註20：同註14。

古琴家王海燕認為莊本立對台灣樂壇的一大貢獻就是作育英才，在提攜後輩上，不遺餘力，只要是他認為有藝術才能的，他就力邀，不論是否本校的畢業生。對於本校的畢業生，他尤其鼓勵他們去進修，去留學；學成返國者，他也盡量邀請他們回歸母校服務，甚至於排除萬難地爭取。這是許多目前活躍於樂壇的精英所不能輕易遺忘的。[21]

台北市國樂團《北市國樂》主編許克巍稱莊本立為「永遠精力充沛，永遠樂觀活潑，永遠以赤子之心迎向生活的主任」。[22]這三個永遠將留給大家永遠的懷念。從台灣音樂史的角度來看，莊本立又是許多「第一」的人物：他是第一個研究樂律、第一個研製樂器、第一個研究祭孔、第一個編訂古譜、第一個開辦國樂專業教育、第一個開門給盲生學音樂、第一個製作多元音樂會、第一個完全奉獻給一個學校，還有第一個（可能只有這一個）穿著自己設計的華夏服的音樂家。

【永遠的懷念】

然而，這麼一位始終積極、永不叫累的音樂奇人，卻於二○○一年七月五日上午七時二十分，因腦溢血在三軍總醫院過世，享年七十七歲。這個消息震驚了樂壇，尤其令親朋好友和學生難以接受。誠如文化大學中國音樂學系主任樊蔚慈說的：「莊本立前陣子曾因腦瘤住院開刀，但復原情形很好；直到暑假前，還很硬朗的學校授課。他的突然去世，格外令學生和家屬意外及難過。」[23]

註21：2003年8月15日電話訪問。

註22：許克巍，〈主編的話——走向新旅程〉，《北市國樂》，第170期，2001年7月，頁1。

註23：于國華，〈民族音樂學者莊本立五日逝世享年七十七〉，《民生報》（電子版），2001年7月7日。

▲ 家人於莊本立製編磬前合影悼念（2001年7月10日）。左起：夫人、次子樂倫、女漪音、長子樂群。

註24：同註16。

註25：同註14。

註26：彭聖錦，〈敬悼恩師莊本立教授〉，《永遠的懷念——莊本立教授紀念文集》，2000年7月。

註27：莊漪音於2003年5月27日回覆筆者之電子信。

　　在他去世之前，的確沒有什麼癥狀，雖然年齡已大。在文化大學教課的聲樂教授呂麗莉說：「想到期末考時還看到他老人家蹣跚的步履上下校車，心中萬分心疼。」[24]因為他退而不休，照常搭公車上下班。國立台灣藝術大學表演藝術學研究院院長陳裕剛在一個月前的一場音樂會中還遇到他，中場休息時，聽他自己說快八十歲了，他還正想發動國樂界為他慶賀並舉辦一場學術研討會，也沒料到他就這麼走了。[25]文化大學西樂系主任彭聖錦連說不可能：「上星期六在我們經常碰面的時刻（晚上十點九分趕垃圾車）硬朗的您還說要準備幾場演講及發表論文，要我幫您轉錄錄影帶以備用，怎可能毫無警訊之下就走了呢？」[26]他的女兒漪音事後也一直難以接受這個事實。

生
命
的
樂
章

　　在回答筆者的信中，她寫道：

　　「昨夜我久久不能入眠，腦中完全在想先父。直到如今我
都難以相信他已經離開，我真的很想念他，我很清楚地記得他
的聲音和微笑。我很為他驕傲，因為他是那麼一位誠實的人，
並且將一生奉獻給音樂與教育，甚至於幫助許多盲人獲得良好
的大學教育。」[27]

　　但是他真的走了！他的夫人、子女、友人和學生們為他於
二〇〇一年七月二十八日（星期六）於台北市新生南路三段九
十號的基督教浸信會懷恩堂
舉行了一個追思禮拜，由許
震毅牧師主禮，郭臨恩司
琴。除了祈禱、讀經、證道
之外，都是音樂節目，整個
過程有如一場音樂會，相信
對他在天之靈，是一大慰
藉。參加演出的都是著名的
音樂家，依出現次序有林桃

▲ 和樂友合影（1993年）。左起：莊
　 本立、陳美如（前）、孫芝君
　 （後）、趙如蘭、李鈺琴（前）、筆
　 者、劉美枝、高嘉穗、曾瑞媛。
　 （韓國鐄提供）

▶ 參加中華文化藝術薪傳獎和得獎人
　 黃好吟合影（1996年10月30日）。
　 （黃好吟提供）

▲ 參加黃好吟古箏學術演奏會後留影（2000年2月25日）。左起：林東河、黃好吟、莊本立、盧亮輝。（黃好吟提供）

▲ 在杜黑教授獲第一屆薪傳獎的聚會上（1997年10月11日）。前排左起：莊本立、申學庸、顏廷階、吳漪曼、及林桃英（後）；後排左六：杜黑。（林桃英提供）

英（聲樂）、王守潔（鋼琴）、呂麗莉（聲樂）、范宇文（聲樂）、華岡歌樂團（指揮杜黑）、莊桂櫻（笛）、魏士文（鋼琴）、莊鶴鳴（塤）、華岡國樂團（指揮吳榮燦）、藤田梓（鋼琴）、鄭麗純（手鐘）、陳逸琳（鋼琴）等；次子樂倫的詩則由女兒漪音朗誦；范光治的詩由方笛朗誦，莊鶴鳴以塤吹《陽關三疊》伴奏；方笛敍述他的生平時（范光治撰寫），伴奏的音樂是他的創作曲《深山之夜》，也由莊鶴鳴塤獨奏；華岡國樂團所奏的《祭祖樂》是他一年前的創作。所以，這是一場對他最爲恰當的追思。

從全程的錄影中可以看到，整個過程莊重而不哀傷，樂聲中充滿了溫馨的回憶，追思禮拜的手冊也刊載了一些相關的照片。莊師母對於辦這一場追思會，尤其能在她所屬的懷恩堂舉行，十分心慰。她特別強調說：「莊老師躺在病床幾天毫無反應，但當牧師來爲他禱告時，他的左手手臂和手指顫動，這是

他臨終受了感召而歸主。」

　　爲了記念莊本立，治喪委員會收集和他相關的資料，又邀請相關的人士撰文，出版一本《永遠的懷念 —— 莊本立教授紀念文集》，由文化大學中國音樂學系范光治教授主編，包括撰寫生平和編年表。集中有珍貴的圖片和家屬的題詞，撰文或題詩的除了文化大學校長林彩梅，其他大多是他音樂界的樂友和學生們，依出現次序計有丁永慶、王正平、申學庸、白玉光、吳宗憲、吳源鈁、呂麗莉、杜黑、林桃英、施德玉、范光治、唐鎮、莊桂櫻、陳世昌、陳裕剛、黃正銘、黃曉飛、安如勵、廖葵、樊慰慈、蔡宗德、蔡秉衡、鄭榮興、鄭德淵、盧亮輝、錢南章、彭聖錦和成明，集樂壇精英於一堂。另外，又收錄他自己撰寫的一篇文化大學國樂系創辦緣起文，文集中的數篇也在第一七○期的《北市國樂》（2001年7月）刊出。

　　一年之後（2002年5月7日），文化大學中國音樂學系在國家音樂廳循例主辦一次華岡樂展，同時紀念逝世一週年的莊本立教授。演出的有華岡國樂團、華岡箏樂

▶ 夫人顧晶琪女士接受筆者訪問後合影（2003年5月17日）。（徐宛中攝，韓國鑛提供）

樂團、以及華岡絲竹室內樂團，但已經沒有華岡古樂團的樂聲了。[28]

　　自從一九六三年和文化學院結緣以及一九六九年創辦文化學院舞蹈音樂專修科國樂組開始，三十多年間莊本立在該校教課之外，擔任過國樂組主任（改制之後為國樂系主任）、華岡藝術館館長兼華岡藝術總團團長、大學部戲劇系國劇組主任及五年制中國戲劇專修科主任、藝術研究所所長、藝術學院院長、副校長，還有華岡中學校長、華岡藝術學校校長及國樂科主任、又兼藝術學部主任、名譽校長、董事、華岡興業基金會幹事長、華岡實習銀行董事、中醫學院籌備委員會主任委員等等十幾個銜頭，據說只領一份薪俸，卻甘之如飴。當他退休時，獲得董事長張錦湖贈的「功在華岡」獎牌，實至名歸。但更重要的是他為台灣樂壇所栽培出來的無數音樂人才和所遺留下的有形和無形的音樂遺產。

　　音樂教授白玉光的悼詩，把他比喻為高山和流水，是對他最崇敬又親切的歌頌：[29]

　　　一座高山，綿亙千里，他有著高貴的玉山容顏。
　　　一座高山，充滿仁慈，他散放著永恆的陽明芬芳。
　　　一條大河，飛瀉萬里，他引領著民族音樂邁向世界之嶺。
　　　一條大河，充滿智慧，他開創了研古創新的世界新元。
　　　他，春風化雨，相傳代代。
　　　他，高山流水，永世流芳。

註28：徐淑雯，〈華岡藝展今日於國家音樂廳盛大演出〉，2002年5月7日，http://epaper.pccu.edu.tw/index.asp?NewsNo=1141。

註29：白玉光，〈高山流水憶師恩──憶詠恩師莊本立教授〉，《永遠的懷念──莊本立教授紀念文集，2001年7月。

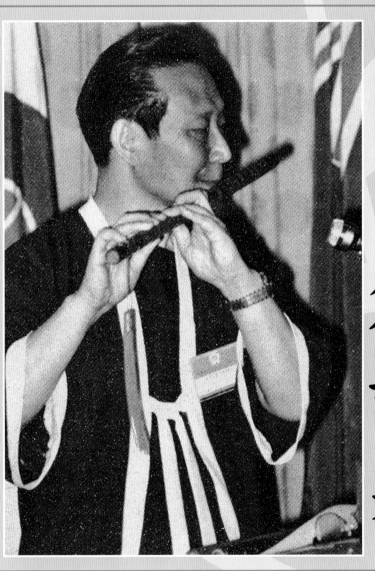

研古之音
創新樂

國樂教育的開展

　　台北市立國樂團王正平團長曾經將莊本立一生對台灣的貢獻歸為五類：（一）作育英才；（二）提攜後進；（三）學術文章；（四）古樂再現；（五）提倡新樂。[1]「教育」置於五類之首，再恰當不過了。

　　讀萬卷書，行萬里路，莊本立隨時隨地都在教學研究，無時無地不提文化大學。他那如傳奇小說似的一生，最為人知的就是教學，最有關聯的就是文大；領文化大學副校長的一份薪水，卻戴了十幾個頭銜，他都甘之如飴，其原因就是他喜愛學生，重視教育。他一生念念不忘的是振興國樂、培養人才，幾十年下來，為台灣培養了無以數計的音樂人才，現在活躍於樂壇，有演奏的、指揮的、作曲的、教學的，還有辦行政的，這些學子從踏入校門，經過整個學習的過程，到畢業典禮，

註1：王正平，〈追憶莊主任〉，《北市國樂》，第170期，2001年7月，頁7；亦收於《永遠的懷念——莊本立教授紀念文集》，台北，2001年7月。

莊本立的英文簽名。（韓國鐄提供）

甚至於進入社會，無時都離不開他的身影和聲音。不論他的職位有何變遷，這些音樂家對他都只有一個習慣的稱呼：「莊主任」。

【全才的音樂人】

　　文化大學是台灣最早設立專業國樂教學的學校。一九六九年，當該校還是學院的時候，莊本立首創五年制舞蹈音樂專修科的國樂組，後來改制為大學（1975年），轉變為四年制音樂系的國樂組，也就是現在獨立的中國音樂學系（1996年起）的前身。他既是該系功臣，又是元老，一直當了三十一年的主任，到二○○○年才退休。一九七五年他也擔任文化系統的華岡高中的校長，次年（1976年）改制為華岡藝術高中，他為首任校長，該校的一切自然也是他一手規劃，包括了國樂科。所以，台灣最早的大學國樂專業和高中國樂專業訓練科系都是莊本立所創立的。

　　「迎頭趕上」和「急起直追」是他辦教育的目標，「天下無難事，只怕有心人」是他鼓勵學生的口號，三十多年下來，他的目標和口號不知影響了多少學子。蔡秉衡回憶莊主任對他說過：

　　「過去人家說我們國樂沒有師資，早年辦學也是沒有師資，我就告訴他們，開辦以後就逐漸會有大專畢業的學生，以後學生再深造就有更多的師資了；今天如果不辦，就永遠沒有師資。」[2]

　　果然，他早年篳路襤褸的創業，到今天已經是桃李滿天下，人才輩出。所以台南藝術學院研究所所長鄭德淵稱他為「台灣國樂之父」，一點也不為過。[3]

註2：蔡秉衡，〈懷念「主任好！」〉，《永遠的懷念──莊本立教授紀念文集》，台北，2001年7月。

註3：鄭德淵，〈四分之一世紀前我推了他一把〉，《北市國樂》，第170期，2001年7月，頁9；亦收於《永遠的懷念──莊本立教授紀念文集》，台北，2001年7月。

莊本立的教育最終目的是希望年輕人能夠喜歡國樂、重視國樂，進而發揚光大，和西樂並駕齊驅。他對國樂教學有許多獨到見解，為早年的教育提供了方向，其中數點值得提出：

第一點就是「**全才的音樂家**」。他認為一個優秀的國樂人才要具備到下列的各種條件：[4]

■ 學器樂的要能精通一樣樂器，另外會一、二樣，也要達到相當的水準；

■ 學聲樂的除了藝術歌曲和民謠，也要修詩、詞、崑曲、大鼓等唱法；

■ 學國樂的人要有科學知識、音樂學、音樂美學乃至於民族舞蹈的知識；

■ 學國樂的人除了國、英文外，還要再選第二外文（尤其日、韓文）。

他特別重視日文和韓文，是和研究中國古樂有關，因為中國古代音樂傳到當地，至今還有古譜留存，值得考證和比較。

第二就是「**中西並重**」。這是莊本立的明智和遠見，當年的社會，西洋文化掛帥，學西樂蔚為時髦，學國樂的人數少而地位低，他一方面強調國樂的重要性，另一方面也不排斥西樂。他說：

「關於國樂人才的培養，除了國樂器的演奏和樂理的瞭解外，對西洋音樂知識也應該學習，像基本樂理、樂器學、視唱聽寫、和聲學、對位法、曲式學、指揮法、音樂美學等，使學生有西樂基礎，並能瞭解西洋音樂在學理與技巧上的優點，作

註4：張龍傑，〈訪莊本立教授談國樂的振興（上）〉，《青年戰士報》，1971年12月8日，第5版。

為我們改進國樂的參考。」[5]

　　從他為國樂科系所安排的課程就很明顯地看出他「以中樂為主，西樂為輔」的原則。以下是一九八一年音樂系國樂組專業課程表：[6]

中國文化大學音樂系國樂組專業科目（1981年）

課目名稱	第一學年 上	第一學年 下	第二學年 上	第二學年 下	第三學年 上	第三學年 下	第四學年 上	第四學年 下	小計	備註
視唱聽寫	1	1	1	1					4	註1
基礎樂理	2								2	
和聲學		2	2	2					6	
主修	3	3	3	3	3	3	3	3	24	註2
副修	2	2	2	2					8	註3
合唱（奏）	1	1	2	2	1	1	1	1	10	註4
中國音樂史			2	2					4	
日文			2	2					4	
音響學			2						2	
西洋音樂史					2	2			4	
曲式學					2	2			4	
對位法					2	2			4	
中國樂譜學					2				2	
中國樂律學						2			2	
戲曲音樂					2	2			4	
地方音樂					2				2	
傳統國樂合奏					1	1	1	1	4	
現代國樂合奏					1	1	1	1	4	
東方音樂							2	2	4	
音樂美學							2		2	
指揮法							2		2	
民族音樂學							2		2	
中國音樂研究								2	2	
作曲法							2	2	4	

備註：1. 每一學分每週授課二小時。
　　　2. 主修在絃樂、管樂、擊樂、聲樂、理論中，任選一科。
　　　3. 副修鋼琴，如達到合格程度，可副修任一種國樂器。
　　　4. 合唱（奏）每一學分每週授課二小時。

註5：同註4。

註6：莊本立，〈東西兼容之現代國樂教育〉，《華岡藝術學報》，第2期，1982年11月，頁223。

他辦教育的第三個特點是「**著重於實用性**」。他自己對音樂理論有深入的研究，但他又是一位學以致用的實踐者；所以他發表了許多「研究與應用」的論文，研究了古譜就譯出演奏，研製的樂器就搬上舞台；推己及人，他也希望他的學生們能循著這條路去發展，莊本立甚至於為他們的出路建議方向。他說：

「光談國樂人才的培養，如果這些人沒有良好的出路，大家就沒興趣學了。其實，專心學習國樂，能成為夠水準的人才，則將來有好多方面可以發展。」[7]

這些發展可概分如下：

▓演奏家：如擔任國樂團團員。

▓作曲家：為古典、現代音樂譜曲。

▓研究音樂理論：如鑽研比較音樂、民族音樂、音樂史⋯等。

▓樂團指揮：在國樂團擔任指揮。

▓從事藝術行政管理工作：在樂團或是藝術管理單位擔任行政工作。

▓在家裡教私人學生：在家裡教學生彈奏各種樂器，如教琵琶、古箏⋯⋯等。

▓其他：如配合時代，從事電腦作曲，或是用電腦處理文書資料。[8]

最著名的致用就是他的「研古與創新」系列音樂會。在十五次的音樂會中，凡是有「古」的，幾乎就和他的研究或改編

註7：同註4。

註8：劉蓮珠，〈鑑古知今的科學音樂家——莊本立教授〉，《北市國樂》，第4期，1992年11月，頁2-3。

有關，例如他根據明朝朱載堉的《樂律全書》中的《靈星小樂譜》編成《漢代教田舞》，就教導學生演奏和舞蹈；他獲得了英國畢鏗譯出的唐朝古曲，就改編給學生演奏；在十五次的音樂會中，十一次有他編著的樂舞。這雖然是實現他自己的所好，但也提供給學生不同於一般的教育材料，也給大眾難得的欣賞機會。

第四個特點是「**世界樂觀**」。在莊本立不斷強調中國音樂和迎頭趕上西洋的必要性時，也經常鼓勵學生們注意中、西以外的音樂世界，尤其近鄰的東方諸文化的古樂。這和他喜愛收集世界各地樂器作為研究和教學的興趣相通，尤其和他從韓國、日本傳統音樂中去尋找中國古樂的痕跡更有關聯。他說：

「但是現在我們除了演奏本國的傳統音樂及西洋音樂外，其他便沒有了。要達到這個理想，先要培植人才，不僅要有演奏家、作曲家，還要有人把古老的理論整理出來，以從事研究工作……大家都希望中國音樂能夠進步，同時也要把眼光放大，看整個東方的和世界的音樂，這是學音樂的人應該有的觀點。」[9]

世界音樂或民族音樂的教學現在已經是各國音樂教育或通才教育的一項，文化大學國樂系是台灣比較早開設「東方音樂」和「世界音樂」課程的學校之一，這正是莊本立的世界樂觀的呈現；而文化大學的優勢是他所收集的那些樂器，正好用於這一類課程的教學；而他幾次將這些樂器公開展覽，開拓大眾的視野，也是對社會教育的一個貢獻。

註9：張龍傑，〈訪莊本立教授談國樂的振興（下）〉，《青年戰士報》，1971年12月9日，第5版。

▲ 莊本立工整字體的手稿。（黃好吟提供）

【演奏與學術並重】

　　一般人對音樂的概念都是演奏或演唱，最大部分學音樂的人也都從事於這方面的實踐，作曲的比較少數，研究歷史和理論的更稀罕。莊本立自己是一位十足的研究者，早就注意到這種現象，有鑑於當年國樂作曲和研究人才之缺乏，他一直強調國樂教育要演奏和研究並重，即術科和學科並重。他說：

　　「同時，本組的目標，不僅是造就一般演奏人才，更重要

的是培養國樂作曲及對理論有研究的人才，運用科學的方法和吸收西洋優點，來發揚我國民族音樂。使學術地位及演奏技巧日漸提高。」[10]

他不只一次地提出這個教育方針，也隨時隨地鼓勵學生要重視學術研究；長年下來，這個教育目標也為台灣國樂界訓練了一批作曲家和學者。

教育是長遠的投資，莊本立鍥而不捨的推廣音樂教育，始終沒有改變目標，長達三十多年，培養了無數的人才、提高了國樂的地位、開拓了音樂的觀念，他對台灣的樂壇已經留下了相當程度的影響，而這種影響還會一代代的傳播下去。

再者，前文已經提到過，他排除萬難，首開盲生報考學習音樂的道路，因此造就了許多盲人音樂家，在這頁特殊教育史上，是值得大書特書的。

註10：莊本立，〈展開國樂的翅膀同飛翔〉，《華岡國樂團巡迴展》節目單，1980年4月5日，頁1。

傳統樂器的研製

　　得天獨厚的莊本立，具備科學的知識、探索的精神、音樂的天份和無窮的熱誠，在早期的台灣，他幾乎是唯一從事樂器的研究和創製的音樂家。

　　「工欲善其事，必先利其器」這句話是莊本立研製樂器的招牌語，他研製樂器的目的正是「實用」。莊本立早年的「出頭」（台語）不是演奏，而是研究和製作樂器，前文提過他青年時代就無師自通地改良長頸月琴；從一九五三年製作三絃提琴開始，他一生之中有紀錄的樂器改良和製作有下列諸項：

莊本立之樂器改良/製作表

樂　器	年代
三絃提琴	1953年
小四筒琴	1954年
大四筒琴	1958年
莊氏半音笛	1959年
莊氏高音半音笛	1960年
商式、宋式和清式塤，莊氏八孔和十六孔半音塤	1961年
元式排簫和清式雙翼排簫	1963年
大篪、小篪、義嘴篪、沃篪和南美洲篪	1965年
編磬	1966年
編鐘、編磬、晉鼓、鏞鐘、特鐘、特磬、應鼓等祭孔樂器	1968-1970年
杖鼓	1976年
竹筒琴	1983年
禽骨笛	1998年

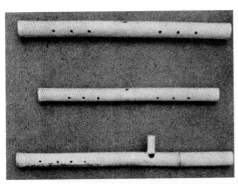

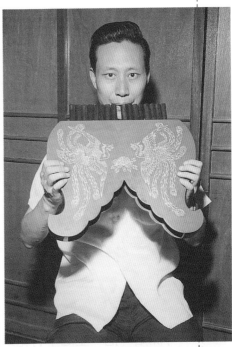

▲ （上圖）莊本立研製之大箎（上）小箎（中）
　義嘴箎（下）。（取自：莊本立，《中國的
　音樂》。韓國鐄提供）

▲ （下圖）莊本立研製元式排簫。（莊本立
　贈，韓國鐄提供）

▶ （上圖）莊本立吹奏自製的清式排簫（1960
　年代）。

▶ （下圖）莊本立研製清式雙翼排簫。（莊本
　立贈，韓國鐄提供）

【樂器的研究與製作】

　　他所研製的樂器包括了體鳴、膜鳴、氣鳴和絃鳴四大類。

初期的三絃提琴、大、小四筒琴和半音笛是為自己的興趣和理

念而製，接下來的半音塤、排簫、箎類和編磬是受中央研究院

▲ 莊本立研製小四筒琴。（取自　　　▲ 莊本立研製大小四筒琴。
樂器展覽手冊，韓國鐄提供）

民族學研究所之邀而研製，再後的編鐘、編磬等成套的祭祀樂
器是爲孔廟之祭典而製，杖鼓和禽骨笛是爲自己的研究而製，
竹筒琴則是興之所至而製作。

　　從這個統計可以發覺，在四十五年之中，前二十多年是他
的樂器改良和創製高峰，後來由於教學和行政的忙碌，明顯地
大大減少。

　　值得提出的是他研製樂器的思想背景，不是時下民族音樂
學的觀念，而是二十世紀中國音樂知識分子的基本思潮，即傳
統的樂器製作不精又無標準，不合平均律的音階，也不適於和

聲與轉調，音不準、音域窄、音量小等等。他認為中國樂器雖然有其優點和民族特色，但也有許多缺點，因此需要改良。他提出了幾點目標：[1]

一、音量大　　二、音階準　　三、音域廣

四、音色美　　五、演奏容易　　六、製造方便

這種「進化論」令人回想到他所繼承的上海大同樂會和後來仲樂音樂館的部分樂念，更可令人追溯到二十世紀初知識分子的共同思潮。例如一九一八年留學美國密契根大學的劉大鈞就寫道：

「總而言之，中國音樂從各方面而言都缺乏準則：沒有標準的音階、沒有標準的音高、沒有標準的樂器、沒有標準的樂曲……所以儘管中國樂器有悠久的歷史和許多優點，它的改革是迫切需要的。」[2]

四筒琴

他的三絃琴就是因為二絃胡琴的音域有限而創製的，尤其可以同時拉其中的二絃，具備了提琴族的特點；但創製成功之後卻發覺缺少了傳統胡琴類的音色，因而去研究四筒琴。莊本立向來強調以現代音響學的原理和工業技術來改良和創製樂器，有關四筒琴的研製，他撰寫了長篇的〈四筒琴之創作與研究〉論文，從發音原理、材料尺寸、構造過程等來解釋，甚至運用了電子示波器來分析頻率、振幅和波形等決定聲音的要素，最後的結論正說明了他樂器改良的原則：

註1：莊本立，〈談中國樂器的改良〉，《中國樂刊》，第1卷第1期，1971年3月，頁2。

註2：D. K. Lieu, "Chinese Music", in China in 1918, ed. by M. T. Z. Tyau, being the Special Anniversary Supplement of the Peking Leader, February 12, 1919:110.

「樂器的改良，除要將原有的缺點改進外，還要注意保存特有的中國民族色彩，三絃胡琴雖具有中國樂器的演奏型式，但是卻缺少中國胡琴音色，所以改進為四筒琴；四筒琴演奏時雖非中國型式，但卻有中國的音色，而不失去樂器改良的真正意義。」[3]

在論文中他還提到四筒琴系列，即小、中、大和低音四筒琴的構想，但四絃的調音、演奏的方式，還有聲部的分配實際上就是西洋提琴族，然而後來並沒有發展出來，真正製成的也只有小四筒琴和大四筒琴二式。

半音笛

他的變音半音笛則是為了要發音準確和能演奏半音而研製的。在製作之前，他就先從發音的因素和音律的分析研究了傳統笛子的問題；而在製作的同時也不忘傳統，因此成功地發明了適合現代音樂的新品種：

「本人改良後的笛子是採用十二平均律制，仍是六個音孔，但笛內有一活板，當按動鍵鈕

註3：同註1，頁3。

註4：同註1，頁3。

▶ 莊氏半音笛專利一○三五號封面。

▲ 莊本立研製八孔（左）及十六孔（右）半音塤。

時，活板即滑動而蓋起部分音孔，使降低半音，所以雖只六孔，卻可吹出十二個半音，吹奏方法與舊笛一樣，仍貼有笛膜以保存中國音色，也可演奏半音最多的現代複雜樂曲。」[4]

這個笛子的研製改變了八次才成功，因此他相當引以為榮，不但接受記者的訪問，而且特別以中、英文印行了一份《莊氏半音笛》手冊，說明其優點，並教導演奏方法和保養需知，也經常在公開場合以該笛示範。在訪問中，他列出該笛的八個特點：

「（一）發音準確，操十二平均律制，全、半音俱全，可奏十二個調；（二）可奏出其他笛子不能奏出之滑音；（三）保存中國音色，發音清脆嘹亮；（四）演奏方便，笛上有六孔，按法與舊笛相同，當欲變音時，祗須按一鍵便可使各孔發音降低半音，較西洋橫笛及十一孔新笛均易演奏；（五）出音孔四周有塑膠環座，使手指按孔時不會

音樂小辭典

【十二平均律】

音樂調音系統的一種，也稱平均律。其原則是將一個八度音階分成十二個等分的半音，就像鋼琴上C到c的十二個白、黑鍵。每半音為一百音分，十二個半音加起來是一二○○音分，其實是人為的系統。中國明代朱載堉在十六世紀時已推算出，但沒有實際運用。歐洲十八世紀巴赫（J. S. Bach）是較早用於鍵盤樂曲的，但真正普及是十九世紀之後。現在已經廣泛地用於各地。但世界上還有許多不依平均律調音而較自然的系統，因為聽慣平均律，反而聽來「音不準」。莊本立早期研究音律，對朱氏之作有研究和修正，也提倡十二平均律。

漏氣；（六）構造比洋笛簡單，沒有許多鍵蓋，但可奏出各種半音；（七）笛身較舊笛為短，可分作二段，長者僅八寸，攜帶方便，且可調整長短及吹奏角度，以配合氣溫及口風之不同；（八）有護笛膜罩保護笛膜，吹奏時轉開，並可在罩縫中插入濕的吸水紙，使膜保持一定溫度。」[5]

半音塤

「塤」原是一種吹奏的氣鳴樂器，大多以陶燒製，也有少數以骨或挖空果核，分佈各地；西洋通稱爲歐卡雷娜（Ocarina）。一般相信它起源於先民吹之以誘捕鳥禽，中美洲原住民的先人盛行吹奏這類樂器，製成動物和神人的形狀，造型相當可愛，現在已經可以大量複製，是遊客喜歡收集的紀念品。在中國古代的八音分類中，它屬於土類，常和竹類的篪（一種橫笛）並提，《詩經·小雅》〈何人斯篇〉的名句：「伯氏吹塤，仲氏吹篪」，形容兄弟的和

▶《中國的音樂》封面（1968年）。（韓國鐄提供）

註5：〈青年國樂家莊本立改良舊笛為半音笛〉，《中央日報》，1960年2月26日，第5版。

中 國 文 化 學 院 音 樂 系

College of Chinese Culture Music Department

節　目

國樂獨奏	莊　　本　　立
三通鼓（建鼓）	傳　　統　　樂
深山之夜（莊氏半音塤）	莊　　本　　立
三重奏	薛耀武・張寬容・張大勝
降B大調豎笛三重奏	貝　　多　　芬

| 　　　　第一樂章　燦爛的快板 | 第二樂章　慢板 |
| 　　　　第三樂章　稍快板 | 第四樂章　快板 |

小提琴獨奏	司　徒　興　城
行板選自小提琴協奏曲作品六十四號	孟　德　爾　遜
流浪者之歌	莎　拉　薩　蒂

鋼琴：招翠姬

休　息

女高音獨唱	楊　　海　　晉
涼州詞	朱　　永　　鎮
勝利歸來，選自歌劇「阿薏達」	威　　爾　　第
二重奏	鄧昌國・藤田梓
D小調奏鳴曲作品一〇八號	勃　拉　姆　斯

　　　　第一樂章　快板　　　第二樂章　慢板充滿感情　　　第三樂章　急速激動

▲ 藝術館音樂會莊本立擊鼓及吹塤之節目單（1969年10月10日）。（取自：《藝術雜誌》第4卷第6-7合刊，韓國鐄提供）

諧；現在的用途不多。莊本立研製了塤和箎，用於祭孔，另外還創製八孔和十六孔半音塤，並創作塤的獨奏曲《深山之夜》。

　　莊本立當年「塤」的製作雖然開始時是「復古」，即應中央研究院民族學研究所之邀而作，但重視實用的莊本立並不滿於古式的商式、宋式和清式塤，因此又基於他的樂器改良理念，創製了莊氏八孔和十六孔半音塤，其目的也是為了音準，又能吹半音。他說：

「八音孔的以七音為基礎，但可用不同指法吹出各種半音；十六孔的每指按二孔，放一孔升高半音，放二孔升一全音，兩種均可吹十二調，且有各種大小尺寸及不同調性，可以獨奏，也可用於四部合奏。」[6]

　　這裡很明顯地顯示他製樂器的原則和目的。事實證明，莊氏半音塤非常成功，一直沿用至今；特別要提的是他為了這件樂器創作一首獨奏曲《深山之夜》，已經成為國樂的經典之作。

杖鼓和其他樂器

　　排簫和篪的製作也是源自中央研究院民族學研究所的工作，排簫的研究深而牽涉廣，其論文單獨成冊。這二件氣鳴樂器的研究貢獻頗鉅，實際運用的紀錄較少，除了在古樂隊，篪

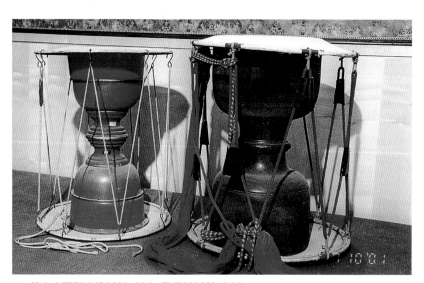

註6：莊本立，《中國的音樂》，台中，台灣省政府新聞處，1968年，頁103。

▲ 莊本立研製之燈杖鼓（左）及傳統杖鼓（右）。

在一次國樂欣賞會中曾和塤合奏過，排簫的主要用途則是作爲祭孔樂隊之一員。

「杖鼓」是一種中間細兩端大的膜鳴樂器，皮革蒙於雙面，以交叉繩索連結兩皮面，比較常見的名稱是「細腰鼓」或「杖鼓」，英文稱「沙漏鼓」（Hourglass drum），因爲形如歐洲古代計時之沙漏。這種鼓最早的圖像和紀錄來自古印度，隨著佛

▲ 莊本立奏自製燈杖鼓。（Alan Thrasher提供）

教經西域傳入中國，成爲隋唐宮中燕樂的寵兒，後來不多見，但傳到日本和韓國，至今仍盛；在韓國稱杖鼓。同形狀的樂器分佈在西非和中非，夾於腋下，通過壓縮或放鬆繩索，改變皮面張力，產生不同音高，能翻譯出語句，作爲通訊工具和詩歌朗頌，所以也稱爲「說話鼓」。

莊本立研製的杖鼓和韓國的相似，但有數項特點：以塑膠爲材，比木製輕；分三段，便於攜帶；而鼓內裝小燈泡，奏來燈光閃閃，可用於舞蹈表演或夜間遊行，是十分有創意的發明。他對杖鼓的研製不是應研究機構之邀，也不是一時興起，

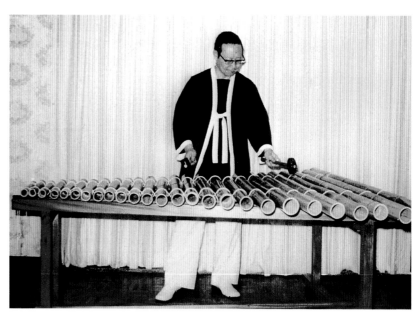

▲ 莊本立奏自製竹筒琴。（Alan Thrasher提供）

而是他一貫的樂器史研究的成果；但從這件樂器的製作構想也可以看出莊本立過人的智慧和幽默。他說：

「杖鼓因係我國古樂器之一，其鼓筒是用木材挖空車製而成，大者不便攜帶，且所費材料甚多，車製不易，成本也高，故想到改用塑膠分段來做，使不同大小的筒徑，可作各種不同的組合，旅行時可拆開便於攜帶，內部還可裝設小燈泡用於舞蹈表演，或晚上遊行演奏。」[7]

這就是他著名的段組式燈杖鼓的來源，曾獲中央標準局專利十年。他常攜帶著它到處示範，引起許多人的好奇與興趣。一九八四年他應邀到筆者任教的美國北伊利諾大學演講時，就示範了這件樂器；鼓一敲，燈一亮，全場轟動，掌聲不絕。

註7：莊本立，〈杖鼓的研究與改進〉，《第二屆中國民族音樂學會議論文集》，台北，文化建設委員會，1987年，頁61。

至於竹筒琴，則是一九八三年以長短粗細不同的毛竹管製成，共二十六支管，以七聲音階排列，低音用稍大的橡皮槌敲擊，高音用木槌敲擊。[8]有關此樂器的運用所知不多。

骨 笛

最為人稱道的「氣鳴樂器」則是他晚年所研製的禽骨笛。一九八六、八七年間，在大陸河南省舞陽縣賈湖村出土了新石器時代的十幾支骨笛，其中完整的可以吹出七聲音階，而其年代據推定為七千到八千多年前；[9]這一發現給莊本立極大的鼓舞，他又再讀到其他的古代骨笛發現，於是興起研製的念頭。他很生動地說：

「因無法親睹試吹和研究，於是便激起了我自己製作的動機。用台灣現有的禽骨來試製，因野生動物保護法的實施，鷹骨、鶴骨、鷺鷥骨等，均無法獲得，所以只可以用雞腿骨試製成一個吹孔的骨笆，再用稍長的鵝腿骨製成一個吹孔和三個指孔的骨笛，後來終於在聖誕節買到了烤好的火雞，而獲得了較長的火雞腿骨，製成了豎吹的四指孔骨簫。」[10]

的確，他是從日常雞腿飯吃剩的腿骨、到菜場或鵝肉專賣店買的鵝腿，以及等聖誕節的火雞大餐來取材，製作了樂器之後還到處示範和推廣，並且發表論文，一時傳為佳話。林桃英回憶她當年親眼看、親耳聽莊本立在餐廳以剛完成的火雞腿骨笛吹奏的經驗，就是最生動的描述：

「果然，在二月十九日（陰曆年初四）去看他老人家，並

註8：莊本立，〈對樂律、樂舞、樂器的研究──王光祈《中國音樂史》的啟示〉，《王光祈先生誕辰一百週年紀念，王光祈研究學術交流會》論文，成都，1992年9月12日，頁16。

註9：黃翔鵬，〈舞陽賈湖骨笛的測音研究〉，《文物》，1989年第1期，頁15-17。

註10：莊本立，〈禽骨管樂器之研究與製作〉，《民族音樂學會一九九八年研討會論文集》，台北，中華民國音樂學會，1999年，頁54。

註11：林桃英，〈追思〉，《北市國樂》，第170期，2001年7月；亦收於《永遠的懷念——莊本立教授紀念文集》，台北，2001年7月。

註12：莊桂櫻，〈永遠的主任〉，《永遠的懷念——莊本立教授紀念文集》，台北，2001年7月。

註13：樊慰慈，〈莊主任，音樂會裡的席位將永遠為您而留〉，《永遠的懷念——莊本立教授紀念文集》，台北，2001年7月。

在溫州街附近好不容易找到一家開業餐廳裡用過飯後，他從口袋裡掏出一支剛作好的骨笛並吹奏一曲《驪歌》，別看骨笛短而小，吹出來的音可是高而亮呢！引來了其他用餐者驚嘆的眼光。」[11]

莊桂櫻回憶他會在音樂會中場休息時，推薦自製的骨笛又當眾吹將起來，[12]樊慰慈則回憶他會在會議或筵席上致詞時冷不防從口袋裡掏出自製的骨笛吹奏，[13]可見他十分喜愛這件小巧的研製成果。

【祭孔樂器的重生】

孔廟祭祀的樂器用的是古代所謂「八音」的分類，即金、石、革、匏、竹、木、絲、土。莊本立是祭孔委員會中唯一的音樂家，一手研究和複製了所用的各種樂器，是當年僅有的祭孔樂器學者和製作者，其中又以各種鐘和磬類最為壯觀。

莊本立祭孔樂器的製作分為三年，完全是配合台北孔廟三個階段的祭孔禮儀的擴充。第一年（1968年），他根據戰國時代的制度研製了編鐘和編磬，懸於刻有龍鳳獅龜的宋代形式木架上；為了節省空間，他將原來單排懸掛改為上下雙排的宋式。另外他重製塤、箎、搏拊、排簫等，將琴和瑟的絃改用絲質。

音樂小辭典

【八音】

中國古代樂器分類法，以樂器的製作材料分為八類，《周禮·春官》有云：金（鐘）、石（磬）、絲（琴、瑟）、竹（排簫、箎）、匏（笙）、土（塤）、革（皮鼓）和木（柷、敔）；每一類都有方向、季節等的關連。「八」和八卦相合；八類齊鳴，代表了神、人、天、地的協和，「八音克諧，無相奪倫，神人以和」則出自《書經·舜典》。現在這種組合僅用於祭孔的儀式，但民間的樂種也有用這個名稱的，例如山西五台山的「八音會」和台灣客家的「八音團」，皆為鼓吹樂。

靈感的律動

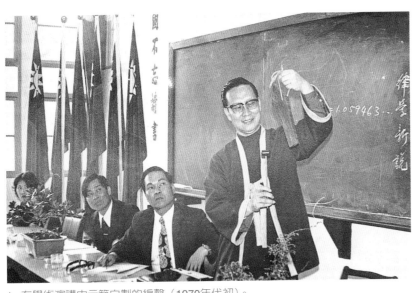

▲ 在學術演講中示範自製的編磬（1970年代初）。

次年，他在數月之中設計監製了晉鼓（直徑三尺六寸，連鼓架高達九尺多）、建鼓（上有華蓋，直徑二尺三寸，連鼓架高達九尺五寸）、鏞鐘（單懸大鐘，重一千多台斤）、特鐘（單懸鐘），又將第一次製作的編鐘調音和編磬磨光刻字。其他製作或修改的樂器有舂牘（拍板）、鼗鼓、柷（方盒子）、敔（老虎型）等。

第三年（1970年），他依河南安陽武官村出土商代虎紋大磬而製，長八十五公分，寬四十二公分，厚二・五公分，新製特磬和應鼓。這一年在祭孔大

音樂小辭典

【編鐘】

鐘的形狀有如倒置的杯子，多以銅鑄製。歐洲鐘內有鐘舌，以它和內壁相擊發聲；亞洲鐘多無鐘舌，以槌敲擊外壁發聲。歐洲鐘用於基督教，亞洲鐘用於佛教，都有警世之意義，又有報時之功能。中國古代樂器分類八音，鐘居首位，是祭祀的樂器和禮儀的重器；成套的鐘，依大小掛列的叫編鐘；戰國時代，諸侯競相製鐘以顯地位和財富，才有湖北隨縣曾侯乙六十四大編鐘的驚人發現。莊本立是台灣第一個研製編鐘的人，最初作為祭孔之用，後來也用在他的研古樂曲，搬上舞台。編鐘常和石製、也依大小掛列的編磬並提，莊本立也研製編磬。

◀ 莊本立製虎紋特磬。

▼ 莊本立製編磬。（莊本立贈，韓國鐄提供）

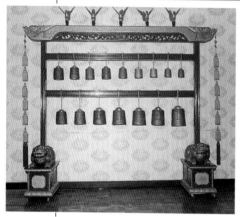

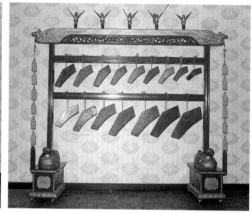

▲ 莊本立製編鐘。（莊本立贈，韓國鐄提供）

▶ 文化大學大忠館莊本立製鏞鐘（前）與特鐘（後）。（陳小萍攝並提供）

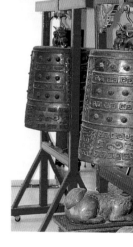

典中，他還親自擔任樂長。[14]

　　他不但為台北孔廟製作樂器，後來又為台中、高雄、文化大學和日本會津若市都製作過，這些樂器至今都一直沿用著。

　　在接受祭孔工作、有計畫製作祭孔樂器之前，莊本立已經開始研

註14：分別參考《祭孔禮樂之改進》，台北，祭孔禮樂工作委員會，1970年9月各年改進報告以及註8中之相關資料。

究古代的石磬了。一九六六年，他研究國立歷史博物館所藏的周代石磬，發表了〈古磬研究之一〉，爲後來製作祭孔的磬作了準備。這篇論文雖然是純研究，但已經顯示出他的實用觀，尤其是將這種樂器用於祭祀場合之外。例如當他談到編鐘、編磬這種樂器因爲價格高昂，製作困難，體積龐大，搬動不易而不爲人知時，他說：

「不過想到現代笨重而昂貴的平台大鋼琴，也不是常常搬來搬去的；有些大型管風琴，根本就建造在教堂裏並不移動，所以我國古代的編鐘、編磬，也不算花費太多和笨重，而實有重製之必要，因爲假如沒有這些樂器，那末古代的音樂也就無法以這種特殊的音色表達出來。」[15]

Collected Papers
on
History and Art of China
(Second Collection)
2
A STUDY OF THE
CHIME STONES
by
Prof. Chuang Pen-li

Preserved in the National Museum of History
Taipei, Taiwan
Republic of China

▲ 《周磬之研究》英文版封面
（1968年）。（韓國鐄提供）

他的這種見解確有獨到之處，就是說鐘、磬之類並不限於廟堂之樂，只是當時（1966年）還沒受到注意。但一九七八年大陸湖北隨縣曾侯乙墓大編鐘和編磬出土之後，樂壇興起了一股編鐘熱，研究和複製之外，演出尤盛，[16]這才反映出他的先見之明；後來國樂團的出國表演，就有編鐘、編磬隨行，演奏古風的樂曲。在他的「研古與創新」系列音樂會中，古樂的演

註15：莊本立，〈古磬研究之一〉，《中央研究院民族學研究所集刊》，第22期，1966年9月，頁97-98。

註16：黃翔鵬，〈先秦音樂文化的光輝創作——曾侯乙墓的古樂器〉，《文物》，1979年第3期，頁32-39。

出自然也常常用得到這類樂器了。

　　莊本立能複製和創製三十多種樂器，包括體積龐大而工程困難的銅鐘石磬，當然有深厚的科學理論背景。他不但要遍讀古籍，熟悉音響原理，又需技工的手藝，還要音樂的知識，決不是一般音樂家人人所辦得到的。

　　有些樂器的研究以較長篇的論文發表，詳述該樂器的歷史演變、構造分析、音高測試、複製過程和實際運用，並附許多圖表，都屬於高水準的學術貢獻。其中排簫、塤、箎和杖鼓的研究不但牽涉到和東亞，甚至太平洋、中南美洲同類樂器的比較，在資料較缺的當年，是開風氣之先。

　　一九六五年，美國民族音樂學者李伯曼（Fredric Lieberman）讀了他的排簫研究英文摘要，在《民族音樂學》季刊上評論說：

　　「莊本立，這位電機工程為業者，多年來以中央研究院民族學研究所研究員的身分，運用他的科學知識研究中國音樂和樂器。在他的許多顯著的成就中，是研製了不同尺寸的塤。現在這一本是他典型的精闢研究和實踐作風。由於不滿僅僅局限於純歷史，莊先生也討論了複製（甚至詳盡到選竹子的材料）、演奏，並和太平洋文化區的排簫作比較……。莊先生的工作對中國音樂學是極有價值的貢獻。希望中央研究院能夠繼續優良的雙語出版，並鼓勵將來對民族音樂學主題的研究。」[17]

　　李伯曼後來如果再讀到莊本立製做禽骨笛的論文，一定也會特別提到他連如何清洗與消毒都交代呢！

註17：Fredric Lieberman, Book Review, "Chuang, Pen-li. Panpipes of Ancient China. Taipei; Academia Sinica Institute of Ethnology, 1963.", Ethnomusicology, vol. 9, no. 3, September 1965: 333.

一九六六年莊本立在馬尼拉發表論文時說：

「為了演奏中國古代音樂，我已經開始複製這些早期的樂器，並希望在不久的將來完成這件工作。」[18]

三十多年後，他已經完成了許多樂器，在發表禽骨笛研製論文時則說：

「以上僅係初步研究，將來擬在音階及音域之拓展方面，再繼續研究並試製之。」[19]

可不是，樂器的研究和製作，莊本立那會停止探索與試驗？

【珍貴的遺產】

筆者於一九八五年和一九九三年分別為台灣國立藝術學院（今國立台北藝術大學）引進印尼巴里島和中爪哇全套甘美朗（Gamelan）樂器作為教學之用。記得有一次去拜訪莊本立時，他興致勃勃地說也要親自製造一套甘美朗，急得在一旁的莊師母連忙說：「不能再做了，樓頂上樂器都堆得滿滿，那來的空間？」她後來也回憶說，一碰到大樂器如鐘、磬類要調音，他們一家大小就當義工，上上下下幫忙搬樂器。

這就是莊本立。在台灣的歷史上，如此熱衷於樂器的收集與研究，又能親自製作或監製出體鳴、膜鳴、氣鳴和絃鳴四大類，還有實用性，他恐怕是絕無僅有的一位。如果不是後來工作過於繁忙（幾乎是一天二十四小時在忙），不知還會有多少的成品呢！

現在他所遺留下來的這一大批樂器一共三十多件，加上他

註18：Chuang Pen-Li, "A Study of Some Ancient Chinese Musical Instruments", The Musics of Asia; Papers read at an International Musical Symposium, held in Manila, April 12-16, 1966. Ed. by Jose Maceda, March 1971: 190.

註19：同註10。

所收集世界各地的許多樂器，是台灣最珍貴的音樂文化遺產的一部分。這批無價之寶，有需要特別建立起一個樂器室或歸國家級的文化中心來保留，以利後來的學子研究或是演奏。

【音律的鑽研】

誠如本書第一節所提，莊本立是台灣光復初期作音樂研究的少數「個體戶」之一。早年他之為國內外學術界所賞識，正是通過他的研究成果，這些研究論文都列在他的著作目錄中，都和中國音樂相關，最早的研究是音律。

雖然自古音律文獻就不少，但對最大部分近代的音樂家來說，無疑是天書。莊本立既先天有審慎的思維，後天有科學的訓練，對於音律的研究似乎隨心應手，他最早的音樂研究課題就是中國的音律。明代朱載堉（1536-1610）是世界最早依數學理論推算出十二平均律的學者，自然引起他的興趣。一九五六年他考證歷代音律，對朱載堉的《律學新說》（1584年）和《律呂精義》（1596年）深入研究，發覺朱氏在絃上的求法完全正確，但在管上的求法有偏差，因此他製作十二支玻璃管，以幾和作圖法修正朱氏之求證，又推算古代黃鐘音高，文中運用到許多數學、聲學、物理的理論，還要運用古代的尺寸，甚至於用到古代錢幣玉尺，為律學的研究立下了一個里程碑；一九六〇年，該文收入於《中國音樂史論集之二》，是所有文章中最深奧和分量最重的一篇。

當他剛研究完上述的音律後，就有首創十進律的念頭。他

很風趣地說：

「我們每個人各有十個手指，如果鋼琴是以十個鍵盤為一組的話，那用一個指頭彈一個音，不是很好嗎？不一定要像英呎那樣以十二呎，而像中國十進位一樣，以十寸為一尺。」[20]

不過這個研究並沒有立刻繼續，一拖四十年，直到一九九五年十二月，他才在中國音樂學研討會上發表他的〈十進律新說〉，並認為該律可以作為創新樂律、新音名、新音階、新樂器、新技巧，乃至於新音樂的構想。

基於對音律的興趣，莊本立對中國傳統竹笛從樂器構造、音孔位置、吹奏方法，到發聲原理等因素都加以精細的分析，作為他一九五七年創製變孔半音笛的理論基礎。後來也將此研究分別以中、英文發表出來，文題是〈中國橫笛的音階〉。

莊本立經常應邀演講。一九六七年應邀到新竹清華大學講傳統音樂、音律和樂器研究時，引起物理系學生謝寧的莫大興趣，後來謝生譯了一本《音樂的科學原理》書，順理成章地請這位有科學背景的音樂前輩校閱與撰序，莊本立欣然同意，並在序中強調音樂與科學的密切關係，並拉上了他的研製樂器：

「以我個人的經驗，像樂律的計算、四筒琴的原理、半音笛的孔位、半音塤的燒製、編鐘的鑄製、編磬的設計等，均與科學有密切關係。」[21]

但是初期的音律深入研究之後，他後來就很少再作純學術性的研究（不論是否音律），而是花了許多時間在研究古樂曲和古樂器的應用上。

註20：莊本立，〈十進律新說〉，《中華民國國樂學會中國音樂學術研討會論文集》，1995年12月17日。

註21：莊本立，〈莊序〉，《音樂的科學原理》，謝寧譯，第3版，台北，徐氏基金會出版，1979年5月，頁1。

國粹樂藝的推廣

【祭孔的研究】

　　誠如前文所提，莊本立是二十世紀極少數的祭孔禮儀和樂舞學者。祭孔的研究完全是為了實用，即實現政府尊崇孔子和維護道統的表象，莊本立為此的確花了不少心血。當時大陸貶孔，當然沒有這項祭典，台灣孔廟原來沿襲的清代制度，缺點很多，台北的孔廟樂器陳舊，又沒有鐘磬等樂器，台南的孔廟雖然有那些樂器，但音準有問題；莊本立一方面究讀古籍，一

▲ 祭孔典禮後留影；前左三為莊本立。

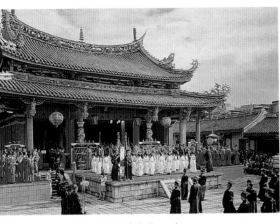

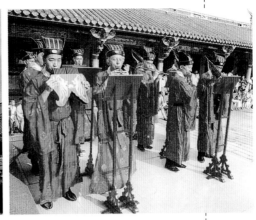

▲ 台北孔廟祭孔大典。（Taiwan Newsletter, vol. 16, no.9, Sept. 1983，韓國鐄 提供）

方面借鑒鄰邦，還和委員會的成員專程到韓國考察他們的祭孔，然後制訂禮儀、複製樂器、訓練樂舞，這一切都經過他的精心設計，最後所呈現出來的，可以說是一個集大成的「莊版祭孔」：

「音色優美之周制鐘磬，古雅調和之宋明服裝，和平博大之明代樂曲，莊嚴肅穆之清代鼓樂等。至於舞蹈，則採用明制，惟需注意律動時速，俾能抑揚頓挫。」[1]

上引還少了宋代大晟府所定，歷經元、明而傳至清初的歌詞。從《祭孔禮樂之改建》一書音樂、舞蹈、服裝和禮儀各節每年逐項改革內容看來，他所花費的時間與精力是不可計算的，其中還包括因應場地和演出效果所作的安排；研究之後當然還要付諸實行，即親自招兵買馬，訓練學生表演（舞蹈方面後來請到舞蹈學者劉鳳學來負責訓練）。一九六八年首次祭孔的預備過程，陳裕剛有生動的回憶：

註1：莊本立，〈祭孔禮樂〉，《第一屆國際華學會議論文提要》，台北，陽明山，華岡，中華學術院，1968年，頁254。

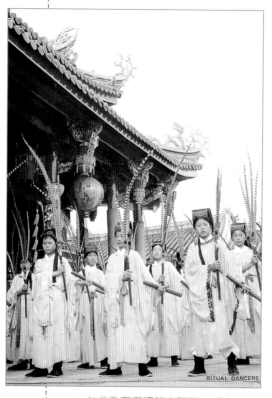

▲ 台北孔廟祭禮時之舞生。（Taiwan Newsletter, vol. 16, no.9, Sept. 1983，韓國鐄提供）

註2：陳裕剛，〈憶過往事，表懷念情〉，《永遠的懷念——莊本立教授紀念文集》，台北，2001年7月。

註3：Alan R. Thrasher, "The Changing Musical Tradition of the Taipei Confucian Ritual", CHIME, nos. 16 & 17, 2001/2002.〔排印中〕

「莊老師負責改進祭孔樂舞事宜，他不但研製全套樂器及樂舞服裝，且邀集社會各國樂的好手共襄盛舉，參與演奏。來自不同樂團各具個性的樂手齊集一起排練，難免意見紛紜，在台北孔廟多次綵排和實際演出中，莊老師充分顯示其組織及安排能力，而師母則從旁協助，也令人讚賞其調和工夫。」[2]

根據莊師母的回憶，有一天她忙得都昏了過去。

即使祭孔樂舞一年只演一次（九月二十八日），和現代生活與品味也風馬牛不相干，莊本立卻全力以赴，樂在其中，把它當作研究與創新理念的實現，因此其成果獲得國際學術界的肯定。各項研究上只要牽涉到中國祭孔禮儀，一定會提到他的貢獻。不過在後來的執行上，有些委員沒有完全尊重他的研究成果，敲擊樂器和旋律的配合運用沒有依照他的意見，甚至於有啓用西式和聲與對位的企圖，使他非常失望。[3]

【創作與編訂】

目前所知，莊本立創作的樂曲，一九五○年代有一首國樂四重奏曲《懷鄉曲》（為管樂器、弓絃樂器、彈絃樂器和低音樂器），二首合奏曲《高山組曲》和《新疆舞曲》，一九六○年代中期有一首塤獨奏曲《深山之夜》，晚年則有一首《祭祖獻禮樂章》（2000年）。《深山之夜》是為他所發明的半音塤而作，已經成為名曲，是目前比較有機會聽到的作品。

有關《深山之夜》的最早紀錄是一九六六年四月他赴菲律賓馬尼拉參加亞洲音樂會議。在沒有更新的紀錄出現之前，我們認定此曲首創的年代應該是一九六○年代中期。他記載道：

「會後對菲律賓的音樂老師，及碧瑤的華僑演奏了拙作《深山之夜》，以筆者改良的莊氏半音塤獨奏，曾獲好評。」[4]

此後他還在不同場合親自演奏過此曲，包括一九六九年十月二十五日台灣藝術館主辦的大專院校音樂教授聯合音樂會，可以在目前尚存的節目單上看到。他自己說該次是將原作修改之後重新發表，也就是一般所謂的增訂版；他並且引用了滑音、頓音、顫音、震音、滾音等技巧。[5]一九七二年元月二十九日，中國文藝協會主辦的第二次國樂欣賞會，由莊本立主講「國樂器之復興與改進」，他介紹了自己所研製的各種樂器，演出的作品中也包括了該曲，另外還有塤二重奏和四重奏，充分發揮了他製作樂器的理念。[6]前文也提過他在泰國開會期間吹奏塤，也吹該曲。

《深山之夜》的樂譜出版於他的《塤的歷史與比較之研究》

註4：莊本立，〈塤的歷史與比較研究〉，《中央研究院民族學研究所集刊》，第33期，1972年春，頁213。

註5：同註4。

註6：〈國樂欣賞會第二次明晚間舉行，莊本立講述改進國樂器〉，《中華日報》，1972年1月28日，第7版。

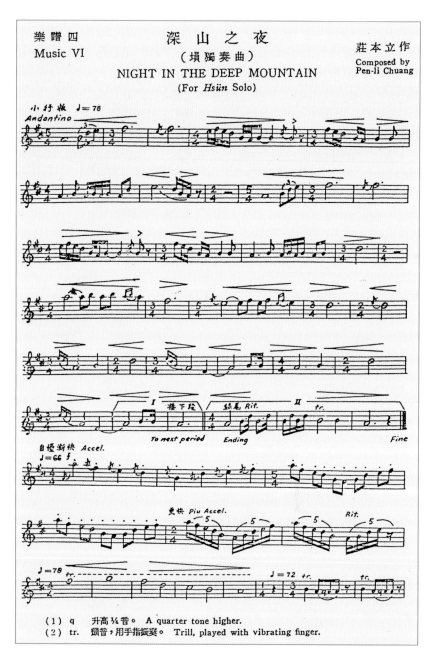

▲ 莊本立《深山之夜》譜例。（取自：莊本立，《塤的歷史與比較研究》，韓國嶺提供）

中，多少年來是管樂家莊鶴鳴的拿手名曲，吹奏得出神入化。莊鶴鳴畢業於文化學院國樂組，特別得到莊本立的指導吹塤，是莊氏半音塤的傳人，有塤的演出和講座時都會吹奏《深山之夜》，台北市國樂團出版的音樂會選粹第三輯《民族器樂名家精選》光碟中就有他吹奏此曲；一九九九年龍騰文化事業股份有限公司和圈圈圈音樂教育推廣中心出版的高中、高職音樂輔助教材《音樂百寶箱》錄影帶內也收入了他吹奏的此曲；前文提過，在莊本立的追思音樂禮拜中，也是由他吹奏該曲，以懷念該樂器和該樂曲的創作者。

至於莊本立所譯訂、考訂、改編和填詞的樂曲都屬於他的研古範疇，他的確相信古樂再現的可能。他說：

「但事實上古代的樂舞，有些卻默默的藏於古譜中，並未失傳而只是未被人發現或重視，可說是『失奏』或『失舞』而已，我們如加以考證研究後，即可重新再現。」[7]

於是他千方百計去尋找古譜，有人譯的就收集，沒人譯的就自己動手，然後一一編訂，以便在舞台上呈現。這些作品的來源頗多，例如有他從明代朱載堉《樂律全書》中的《靈星小舞譜》譯出的《天下太平舞》和《漢代教田舞》二曲（包括舞蹈動作的編排），有取自北京萬依和黃海濤譯的清代鐃歌清樂譜《邕皇威》，有取自英國學者畢鏗譯的唐代龜茲樂《蘇莫者》（唐代文獻的《蘇慕遮》），有取自上海葉棟譯的五代敦煌琵琶曲，還有用到日本芝佑泰編譯的雅樂總譜和韓國國樂院的傳譜。另外，他為祭孔所譯及為傳統婚禮所編的樂曲也屬於這一

註7：莊本立，〈祭孔禮樂及佾舞〉，《美國第四屆祭孔大典專輯》，張潤新編，洛杉磯，美國第四屆祭孔大典委員會，1984年，頁41。

類。爲了這些樂曲的實用性，他也動了不少腦筋，例如婚禮曲新郎新娘交換信物之樂，他用《清朝續文獻通考》中的《愉平之章》，卻將唱詞的一句改爲「龍燭鳳冠耀殿堂」，將英國學者畢鏗譯的唐樂《胡酒子》用於禮成，卻配入《清朝續文獻通考》中《懌平之章》前段的歌詞。[8]換句話說，都經過他的一番加工，成爲「莊氏古曲」。

這些樂曲都很短小，僅在他主辦的音樂會演出。原因是情趣平淡、節奏單純、變化不多，歷史意義大於一般的藝術品味，其曲風和他的作風甚至被評爲原地踏步派的最後堡壘。[9]

但是他有他的信念與堅持。他爲祭孔樂所作的解釋，也適用於其他所編訂的古曲：

「有人說它太單調而少變化，其實要先了解它僅是配合禮儀的一種樂舞，像鞠躬、敬禮都是一個簡單的動作，莊重而不花式，中國字爲一字一音，所以古樂也就一字配一音，舞蹈動作也儘量與歌詞配合。」[10]

他又相信，通過努力，這些古曲可以融入現代的生活中。這是他編著婚禮曲作爲實際運用時說的：

「古曲一般都做學術性的研究與演奏，早與我們的大眾生活遠離，但是如果我們細加研究與安排，也可用於我們的婚禮，與生活發生了關係，不至於感到陌生。」[11]

由此可見，他對於古樂的熱心，絕不亞於樂器的研製，恐怕整個台灣音樂界也只有他一個人是如此，這又是他與人不同的一點。

註8：莊本立，〈古典婚禮樂曲的編作〉，《華岡樂韻》，第2期，1992年4月，頁6。

註9：楊忠衡，〈當前台灣樂界的三教九流〉，Mel's Essays, 2002年7月22日，http://www.allmusicmag.net/mel/article/ESSAY/951214.htm。

註10：同註7，頁142。

註11：莊本立，〈對樂律、樂舞、樂器的研究——王光祈《中國音樂史》的啓示〉，《王光祈先生誕辰一百週年紀念，王光祈研究學術交流會》論文，成都，1992年9月12日，頁11。

▲ 在美國加州奧克蘭的Jack London Square（2000年9月）。（莊樂群攝）

　　古樂復興從一九六○年代開始就是西洋音樂界的一個不大不小的潮流，至今方興未艾，許多古譜都被譯出，許多大學都設有古樂團，是學術與表演結合的佳例。這和大陸歌舞團的仿古樂舞大異其趣。但在台灣，莊本立獨挑大樑，是否有人能夠繼承他的工作，是一個問題；再者，這也牽涉到樂曲的性質、編訂的技法、演出的詮釋、聽眾的教育和社會的條件等等。

【傳統音樂新觀念】

　　身為音樂教育者和音樂界的領導人之一，又長年研究和著作與中國音樂相關的主題，莊本立的音樂觀念是有清晰的脈絡可循的。

　　莊本立熱愛中國傳統音樂，認為這種音樂極富藝術價值，

註12：莊本立，〈中國音樂、舞蹈與戲劇之精神特色〉，《中國文明的精神》，台北，廣播電視事業發展基金叢書，1990年，頁726。

註13：同註2。

註14：張龍傑，〈訪莊本立教授他談國樂的振興（下）〉，《青年戰士報》，1971年12月9日，第5版。

註15：莊本立，〈國樂發展的方向〉，《中國新音樂史論集——國樂思想》，劉靖之、吳贛伯編，香港，香港大學亞洲研究中心，1994年，頁20-21。

註16：莊本立，〈現代國樂的傳承與展望〉，《兩岸國樂交響化研討會》（高雄國樂團主辦），頁186（尚未出版）。

旋律優美、技巧艱深、即興自由、氣韻生動；[12]因此推己及人，他隨時隨地都在推介又不斷從事改進，在國內如此，在國外更如此。陳裕剛回憶在一般會議或國際會議上，如果有人對國樂有任何歧視，誤解或不實的言論時，他會起而反駁，憑其淵博的知識使對方難以相對。[13]

莊本立一生所牽掛的是如何發揚中國音樂，他的發揚指標有二：第一，學習西洋優點來改進傳統的缺點；二，研究傳統的樂器、樂曲和演奏技巧。[14]而他一生所作所為，不論是研究、是研製、是編訂，還是演出，都沒有離開過這樣的原則，相信很多學生也都不會輕易忘掉這些原則。

他對於現代國樂的定義比一般人寬廣得多。他特別提醒國樂界，時下流行，又常有爭議的國樂交響化只是可行的途徑之一；他認為社會環境隨著政治、經濟、生活等在變化，而外來文化的影響也不可避免，所以現代國樂要從許多可能性去發展，例如古典化、民族化、族群化、室樂化、通俗化、交響化、多元化和前衛化。[15]而他自己的「研古與創新」觀念就是多元化的實現。

雖然他盡力提倡古樂，有時到了唱獨角戲的地步，但是他卻一點也不食古不化，而且非常鼓勵創新，在創新的過程中，他針對目前作曲界的現象而提出要能跳出西樂的模式。[16]在一次作曲家研討會上，他提出很發人深省的意見：

「現代的音樂受西洋的影響太深，有如把一個小孩從小送到美國去，等他長大了回到中國，所講的中國話一定不是純正

▲ 足跡遍天下。

的中國話，語調、聲腔一定不同，作品中一定會受到西方的影響。可以說玩國樂器的所創新的作品一定比玩西樂的創作作品中國成份要多一點。是否玩西洋音樂的也應對傳統的中國音樂多注意一點？」[17]

「樂器只是一個工具，而把中國表現出來，融合自己的感情、意念才是最重要的。其次，在創作中國作品時，應先對民族傳統樂器有深入的研究，如何將中國樂器特點表達出來，是很重要的課題。」[18]

他不太贊成為了標新立異而創新。他建議作曲家的創新要具民族風格，要追求完美，要多種形式，並發揮功能。[19]在談到前衛化創新時，不論協和、不協和、音串、音堆、立體、動

註17：〈作曲家研討會紀要〉，《北市國樂》，第38期，1988年9月，頁5。

註18：同註17。

註19：同註15，頁25。

態，乃至於自由發揮，他說：

「總要讓人感覺到這是中國的音樂，而不是中國人所作，用中國樂器演奏出來的外國音樂。」[20]

他的音樂觀念是開放的，但也堅持他的基本信念。總之，他自己的作品雖然很少，研古的和改編的樂曲也不屬於一般的音樂會曲目，而是獨樹一幟。但他對於大潮流是關心的，是寄望的。他說：

「至於創新，它是反映這一時代的生活環境、文化交流，及中西融合的情形，有些運用民族的素材，加上發展變化，也有些吸收了西樂的優點，如和聲、對位、配器等作曲技法，使樂曲更為豐碩和茁壯；我想在老的樹幹上，再長些新枝綠葉，也是一種新的風貌。」[21]

這是多麼動人的語調和思想呀？他既熱愛傳統，也不排斥西洋；既有心研古，又力主創新。這是留給後世音樂家的寶貴樂念。也許是他能夠容納的個性，當台灣省交響樂團（今國立台灣交響樂團）出版《台灣現代音樂家畫像》[22]時，在國樂家部分只有莊本立入選。該著者說：「由此可見莊老師在具偏見的西樂人士眼中也仍然是鶴立雞群、出類拔萃的人物呢！」[23]

註20：同註15，頁21。

註21：莊本立，〈台灣民族音樂之研究，創新與應用〉，《音樂探索》，2000年，第3期，頁23。

註22：資料取自：http://twsymorc.gov.tw/publish/portrait/por_02_07.htm。

註23：Mayasun，〈追悼莊本立老師〉，《心栽國樂交流網站》，2003年1月9日，http://mayasun.idv.tw/topic.asp?TOPIC_ID=247。

前人為師
製新器

莊本立年表

年　代	大事紀
1926年	◎ 農曆十月二日出生於江蘇武進。父莊元福，母丁道華。
1938年（14歲）	◎ 隻身赴上海，寄居姑母家；入光華大學附屬中學。
1941年（17歲）	◎ 高中畢業，入上海大同大學，主修電機工程。 ◎ 參加仲樂音樂館，隨衛仲樂學習琵琶，後又學習二胡、小提琴、古琴等。
1945年（21歲）	◎ 參加中國管絃樂團演出，並協助籌備工作。
1947年（23歲）	◎ 畢業於大同大學，9月應聘來台，加入台灣電力公司，從甲種實習生做起。
1951年（27歲）	◎ 組織晨鐘國樂社。
1952年（28歲）	◎ 9月，與高子銘、何名忠、梁在平等發起組織中華國樂會，被選為常務理事之一；之後歷任該會領導職位至1996年，達四十多年。
1953年（29歲）	◎ 創製三絃提琴。 ◎ 9月12日和畢業於國防醫學院的顧晶琪小姐結婚。
1954年（30歲）	◎ 創作四重奏《懷鄉曲》。 ◎ 完成小四筒琴，獲專利十年。
1956年（32歲）	◎ 作玻璃律管，研究中國音律。 ◎ 創作國樂合奏《高山組曲》。
1957年（33歲）	◎ 8月至9月，參加中國青年友好訪問團，赴美國訪問演出。 ◎ 發表〈國樂的音律〉和〈國樂的樂器〉二文。 ◎ 創作國樂合奏《新疆舞曲》。
1958年（34歲）	◎ 完成大四筒琴。
1959年（35歲）	◎ 在電力公司升為一般計器組長。 ◎ 研製莊氏變孔半音笛，獲專利十年。 ◎ 設立莊氏音樂研究室。
1960年（36歲）	◎ 研製莊氏高音半音笛。 ◎ 發表〈中國音律之研究〉。
1961年（37歲）	◎ 3月，受聘為中央研究院民族學研究所研究員，研究和製作各式塤，又創製莊氏八孔及十六孔半音塤，獲專利十年。 ◎ 和中華國樂會樂友組團到香港訪問演奏。

創作的軌跡

年　代	大事紀
1962年（38歲）	◎ 在電力公司升為電氣儀表科科長。 ◎ 應聘到台灣藝術專科學校音樂科兼任教課，到1979年為止。
1963年（39歲）	◎ 研究和複製排簫，發表《中國古代之排簫》一書。 ◎ 5月12日獲中華國樂會表揚，又被選為理事之一。 ◎ 7月，赴日本東京參加第五屆國際音樂教育會議，在會中展出他的研究成果。 ◎ 11月，應聘為文化學院研究所特約教授。
1964年（40歲）	◎ 8月，當選第二屆十大傑出青年，獲金手獎。
1965年（41歲）	◎ 研究和複製箎，發表〈箎之研究〉。 ◎ 在3月29日出刊《徵信新聞》，發表〈音樂與我〉自傳。 ◎ 9月，依據北京音樂出版社之《中國古代音樂書目》，整編〈中國古代音樂書譜目錄〉。
1966年（42歲）	◎ 4月，赴菲律賓馬尼拉參加亞洲音樂國際會議，發表〈中國古代樂器之研究〉（英文）；會後吹奏自己創作的半音塤獨奏曲《深山之夜》。開會期間啓發「華夏服」念頭。 ◎ 以歷史博物館之周磬為樣本，研究和複製磬，9月發表〈古磬研究之一〉。
1967年（43歲）	◎ 參加中國廣播公司之國際華語節目研討會，發表〈中國傳統音樂〉。
1968年（44歲）	◎ 應聘為文化學院藝術研究所碩士班兼任教授。 ◎ 3月，任音樂年策進委員會委員。 ◎ 5月，獲中國文藝協會第九屆文藝獎之國樂獎。 ◎ 9月，任祭孔禮樂改進委員會委員兼樂舞小組召集人。 ◎ 11月，獲教育部頒發有功社教獎，又獲中華國樂會獎狀。 ◎ 11月，並參加第一屆國際華學會議，發表〈祭孔樂舞〉。又發表〈中國橫笛的音階〉、《周磬之研究》（1966年原作）、和《中國的音樂》。
1969年（45歲）	◎ 應聘任文化學院舞蹈音樂專修科國樂組主任，創建該組。 ◎ 發表〈音樂與康樂的關係〉，為國防研究院之講稿。
1970年（46歲）	◎ 受聘為教育部文化局中華樂府研究組組長。 ◎ 應聘到實踐家專音樂科兼任，到1976年止。 ◎ 發表〈國樂人才的培養與前景〉。
1971年（47歲）	◎ 10月，赴香港參加中國音樂研究研討會，發表〈中國音樂的科學原理〉。 ◎ 發表〈談中國樂器之改良〉。 ◎ 開始穿自己設計的「華夏服」。
1972年（48歲）	◎ 發表〈塤的歷史與比較研究〉。 ◎ 發表介紹〈音樂舞蹈專修科國樂組〉。

年 代	大事紀
1973年（49歲）	◎ 5月，從台灣電力公司退休，文化大學之職改為專任。
1974年（50歲）	◎ 發表〈何謂國樂〉。
1975年（51歲）	◎ 大學教育法修改，文化學院停辦五年制專修科，任新制文化學院音樂系國樂組主任。 ◎ 任華岡中學校長。 ◎ 10月，任文化學院副院長，兼戲劇系國劇組主任，兼中國戲劇專修科主任。 ◎ 發表〈中國生日慶典之傳統音樂〉（英文）。
1976年（52歲）	◎ 華岡中學改為華岡藝術學校，任首任校長。 ◎ 11月，參加第四屆亞洲作曲聯盟大會及第二屆亞太民族音樂會議，發表〈中國傳統音樂給我的啟示〉（英文）。 ◎ 創製段式燈杖鼓。
1978年（54歲）	◎ 爭取盲生報考讀音樂，開例之先。
1979年（55歲）	◎ 8月，參加國際亞洲音樂會議，發表〈中國舊笛的音階〉（英文）。 ◎ 應邀任中華文化復興運動推行委員會委員，發表〈儒家的音樂思想〉。
1980年（56歲）	◎ 文化學院改制為文化大學。 ◎ 10月到12月，率領國劇友好訪問團，巡迴美國十八州，公演三十二場。
1981年（57歲）	◎ 8月，參加亞太藝術教育會議，發表〈東西兼容之現代國樂教育〉。 ◎ 10月，參加國際漢學會議，發表〈磬的歷史與比較研究〉。 ◎ 發表〈四筒琴之創作與研究〉。
1982年（58歲）	◎ 10月，赴韓國漢城參加第十一屆亞洲藝術會議，發表〈中國音樂的精神特質〉（英文）。 ◎ 3月16日，獲美國亞利桑那州的世界大學榮譽博士學位。 ◎ 8月，應邀到美國舊金山任祭孔大典總司禮，以後連續五年分別在舊金山、洛杉磯、紐約諸地指導祭孔活動，獲美國中華公所頒獎狀。
1984年（60歲）	◎ 第四屆祭孔大典，於洛杉磯發表〈祭孔禮樂及佾舞〉。
1985年（61歲）	◎ 第五屆祭孔大典，於紐約發表〈祭孔禮儀樂舞之意義〉。
1986年（62歲）	◎ 4月，參加第二屆中國民族音樂學會議，發表〈杖鼓的研究與改進〉。 ◎ 5月，開始以文化大學國樂系（組）春季「華岡樂展」音樂會，推出「研古與創新」專題音樂會系列，至2000年，共十五次。 ◎ 創製竹筒琴。
1987年（63歲）	◎ 3月，應邀到日本福島縣會津若市教導及訓練祭孔禮儀與樂舞。 ◎ 5月，為「研古與創新」專題音樂會之需要，組織華岡古樂團。

年　代	大事紀
1988年（64歲）	◎ 4月，參加英國倫敦的國際中國音樂研討會，發表〈幾件古代中國樂器的改良及其在當代音樂的應用〉（英文）。 ◎ 5月，參加第三屆中國民族音樂會議，再度發表上述論文，文題改為〈中國古樂器塤、磬與鐘的改進與運用〉（英文）。
1989年（65歲）	◎ 被選為中華民國音樂學會常務理事。 ◎ 參加全國藝術教育會議，擔任音樂組總報告人。
1990年（66歲）	◎ 被選為中華民國音樂學會副會長。 ◎ 發表〈中國音樂、舞蹈與戲劇的精神與特質〉和〈華岡學園之樂苑〉。 ◎ 11月，帶領台北市祭孔禮樂團到日本東京參加湯島聖堂三百周年祭孔大典。
1991年（67歲）	◎ 被選為中華民國民族音樂學會第一、二屆（1991-1997）理事，第三屆（1997-2000）為監事。 ◎ 受行政院文化建設委員會之託，製作古典婚禮曲，並發行唱片及磁帶。 ◎ 5月，腦瘤開刀。
1992年（68歲）	◎ 發表〈古典婚禮樂曲之編作〉。 ◎ 5月，假國家音樂廳文化藝廊舉辦「中國樂器特展」。 ◎ 9月，參加四川成都「王光祈先生誕辰一百週年紀念研究學術交流會」，發並表〈對樂律、樂舞、樂器的研究──王光祈《中國音樂史》的啟示〉。 ◎ 遊南京、上海和探親。
1993年（69歲）	◎ 2月，赴香港參加二十世紀國樂思想研討會，發表〈國樂發展的方向〉。 ◎ 獲中華國樂會樂教成就獎。
1995年（71歲）	◎ 赴日本大阪參加第二屆亞太民族音樂會議，發表〈演奏十部或更多部樂──唐代樂制的啟示〉（英文）。 ◎ 12月，參加國樂學會中國音樂學術研討會，發表〈十進律新制說〉。
1996年（72歲）	◎ 參加第一屆世界民族音樂會議，發表〈應用民族音樂學及民族音樂學的運用〉。 ◎ 發表〈唐代樂制之啟示與應用〉。 ◎ 3月，假國家音樂廳文化藝廊舉辦「世界民族樂器展」。 ◎ 9月，赴山東曲阜參加中國傳統音樂學會第九屆年會，發表〈祭孔樂舞之改進與比較〉。 ◎ 12，赴泰國馬哈撒拉坎參加第三屆亞太民族音樂會議，發表〈中國鐘的演進、比較與傳播〉（英文）。 ◎ 12，被選為國樂學會名譽理事長。
1998年（74歲）	◎ 1月，參加第四屆亞太民族音樂會議及第六屆國際民族音樂學會議，發表〈祭孔樂舞之改進及其結構〉（英文）。 ◎ 3月，率華岡國樂團赴法國巴黎演出「中國宮樂、民樂、新樂音樂會」，同時主辦配合的「和樂之美」樂器展。

年　代	大事紀
	◎ 9月，參加民族音樂學會研討會，發表〈禽骨管樂器之研究與製作〉。 ◎ 製作禽骨笛。
1999年（75歲）	◎ 參加國樂學會中國音樂學術研討會，發表〈民族音樂之研究、創新與應用〉。 ◎ 6月，發表〈中國傳統音樂的特色與類別〉。 ◎ 8月，率華岡國樂團赴瑞士和義大利演出「中國宮樂、民樂、新樂音樂會」。
2000年（76歲）	◎ 1月，率學生在「祭祖大典」演奏自己創作的〈祭祖獻禮樂章〉，又在「公視53街」節目出現。 ◎ 4月，參加世紀古琴研討會。 ◎ 從文化大學退休，留任兼職。 ◎ 12月，赴高雄參加兩岸國樂交響化研討會，發表〈現代國樂之傳承與展望〉。 ◎ 發表〈台灣民族音樂之研究、創新與應用〉。 ◎ 撰寫〈中國文化大學國樂系創辦緣起〉。
2001年（77歲）	◎ 7月5日，上午七時二十分，因腦溢血病逝三軍總醫院。 ◎ 7月28日，家屬及各界於台北懷恩堂舉行音樂追思禮拜。

※ 說明：本表以《永遠的懷念——莊本立教授紀念文集》中范光治所編的〈生平事略〉為基礎而編輯。

莊本立樂器研製

類 別	品 名	初製年代	最初用途	註
體鳴樂器	編鐘	1968年	祭孔	複製
	鏞鐘	1969年	祭孔	複製
	特鐘（鑄鐘）	1969年	祭孔	複製
	編磬	1966年/1968年	研究及祭孔	複製
	特磬	1970年	祭孔	複製
	柷	1969年	祭孔	複製
	敔	1969年	祭孔	複製
	舂櫝	1969年	祭孔	複製
	竹筒琴	1983年	演奏	創新
膜鳴樂器	晉鼓	1969年	祭孔	複製
	建鼓	1969年	祭孔	複製
	應鼓	1970年	祭孔	複製
	搏拊	1968年	祭孔	複製
	鼗	1969年	祭孔	複製
	段組式燈杖鼓	1976年	演奏	創製
氣鳴樂器	半音笛	1959年	演奏	創製
	高音半音笛	1960年	演奏	創製
	五、六、八孔塤	1961年	研究及祭孔	複製
	八、十六孔半音塤	1961年	演奏	創製
	清式排簫，元式排簫	1963年	研究與祭孔	複製
	大、小篪，義嘴篪，沃篪、南美篪	1965年	研究	複製
	清式篪	1968年	祭孔	複製
	离骨笛	1998年	演奏	複製
絃鳴樂器	三絃提琴	1953年	演奏	創製
	小四筒琴	1954年	演奏	創製
	大四筒琴	1958年	演奏	創製

創作的軌跡

研古與創新系列音樂會

排　序	主　題	時　間	地　點
研古與創新之一		1986年5月22日	台北市／社教館
研古與創新之二		1987年5月6日	台北市／中山堂
研古與創新之三	新十部伎	1988年5月5日	台北市／社教館
研古與創新之四	古今樂展	1989年5月2日	台北市／中山堂
研古與創新之五	十部樂	1990年3月14日	台北市／國家音樂廳
研古與創新之六	聖靈禪道悟心聲	1991年5月7日	台北市／國父紀念館
研古與創新之七	古今樂展	1992年4月28日	台北市／實踐堂
研古與創新之八	多元樂展	1993年6月7日	台北市／社教館
研古與創新之九	多元多貌多情趣	1994年5月6日	台北市／國家音樂廳
研古與創新之十	采風探源民族情	1995年5月8日	台北市／國家音樂廳
研古與創新之十一	美樂翩翩展篇篇	1996年4月29日	台北市／國家演奏廳
研古與創新之十二	宮樂民樂新樂展	1997年5月1日	台北市／國父紀念館
研古與創新之十三	十二部樂	1998年5月3日	台北市／國家音樂廳
研古與創新之十四	華夏笙歌民族情	1999年5月12日	台北市／國家音樂廳
研古與創新之十五	絃歌繞樑萬種情（千禧龍年二〇〇〇國樂組系三十一週年慶）	2000年6月12日	台北市／國家音樂廳

莊本立文字論述輯

中文論文輯				
篇 名	發表年代	出 處	出 版 社	備 註
〈中國音律研究〉	1956年			*修正為1960年之作
〈國樂的音律〉 〈國樂的樂器〉	1957年	《談國樂》，頁30-59	台北：海外文庫出版社	
〈中國音律之研究〉	1960年	《中國音樂史論集（二）》，戴粹倫等編，頁1-99	台北：中華文化出版社	*現代國民基本知識叢書，第6輯
〈中國古代之排簫〉	1963年		南港：中央研究院民族學研究所	*中央研究院民族學研究所專刊之4，附英文摘要
〈篪之研究〉	1965年春季	《中央研究院民族學研究所集刊》，第19期，頁139-203		*附英文節略
〈音樂與我〉	1965年3月29日	《徵信新聞》，第10版		
〈中國古代音樂書譜目錄〉（整編）	1965年	以附錄形式收於黃友棣作《中國音樂思想批判》	台北：樂友書房	*該目錄原版為中央音樂學院中國音樂研究所編：《中國古代音樂書目》（初稿），北京，音樂出版社，1961年。因當時尚屬戒嚴時期，因此未提原書。莊本立增添部份條目，亦刪去原書之〈散佚部份〉和〈參考書目目錄〉等，因此可稱之謂「整編」
〈古磬研究之一〉	1966年	《中央研究院民族學研究所集刊》，第22期，頁97-128		*附英文節略
〈中國傳統音樂〉	1967年	中國廣播公司國際華語節目研討會		
〈中國橫笛的音階〉	1968年2月1日	《東西文化》，第8期，頁39-42		

篇　名	發表年代	出　處	出 版 社	備　註
〈祭孔樂舞〉	1968年	《第一屆國際華學會議論文提要》，頁253-254；英文頁235-236	台北陽明山，華岡：中華學術院	
〈音樂與康樂的關係〉	1969年	國防研究院民生主義育樂兩篇補述研究講稿		
〈國樂人才的培養與前景〉	1970年12月1日	《中國樂刊》試刊號		
〈莊序〉	1970年5月	《音樂的科學原理》，頁1-2	台北：徐氏基金會出版，第三版	＊謝寧譯，科學圖書大庫
〈中國音樂的科學原理〉	1971年		香港：崇基學院中國音樂討論會	
〈談中國樂器的改良〉	1971年3月	《中國樂刊》，第1卷第1期，頁2-3		
〈塤的歷史與比較研究〉	1972年春季	《中央研究院民族學研究所集刊》，第33期，頁177-253		＊另附圖片頁；附英文節略
〈音樂舞蹈專修科國樂組〉	1972年3月1日	《華岡學業》，頁153-154	陽明山：華岡出版部	＊華岡十年紀念集之一
〈何謂國樂〉	1974年	《華岡樂濤》，第1期		
〈儒家的音樂思想〉	1979年	《北市青年》，第128期	中華文化復興	
〈磬的歷史與比較研究〉	1981年6月	《華岡藝術學報》，第1期，頁77-107		
	1981年10月	《中央研究院國際漢學會議論文集》，頁615-642		＊附英文摘要
〈四筒琴之創作與研究〉	1981年	《音樂影劇論集》，頁83-124	台北：文化大學出版部	＊莊本立、鄧昌國主編 ＊中華學術與現代文化叢書第6冊
〈東西兼容之現代國樂教育〉	1982年11月	《華岡藝術學報》，第2期，頁221-228		＊原發表於1981年之亞太藝術教育會議

篇　名	發表年代	出處	出版社	備註
〈祭孔禮樂及佾舞〉	1984年	《美國第四屆祭孔大典專輯》，頁141-142	洛杉磯：美國第四屆祭孔大典委員會，張潤新編	
〈祭孔禮儀樂舞之意義〉	1985年	美國第五屆祭孔大典特刊	紐約	
〈杖鼓的研究與改進〉	1986年	《第二屆中國民族音樂學會議論文集》，頁54-66	台北：行政院文化建設委員會	
〈中國音樂、舞蹈與戲劇的精神特質〉	1990年	《中國文明的精神》，頁711-787	台北：廣播電視事業發展基金叢書	
〈華岡學園之樂苑〉	1990年	《華岡學苑》，第1期		
〈古典婚禮樂曲之編作〉	1992年4月	《華岡樂韻》，第2期，頁5-14		
〈對樂律、樂舞、樂器之研究——王光祈《中國音樂史》的啟示〉	1992年9月12日	王光祈先生誕辰一百週年紀念，王光祈研究學術交流會論文	四川成都	
〈國樂發展的方向〉	1993年	《中國新音樂史論集：國樂思想》，頁17-26	香港：香港大學亞洲研究中心	＊劉靖之、吳贛伯編，書籍於1994年出版
〈十進律新說〉	1995年12月17日	國樂學會中國音樂學術研討會論文		
〈應用民族音樂學及民族音樂學的運用〉	1996年	第一屆世界民族音樂會議論文		
〈祭孔樂舞之改進與比較〉	1996年	中國傳統音樂學會第九屆年會論文摘要，頁17-18	山東曲阜	
〈唐代樂制之啟示與應用〉	1996年	《台北市文藝學會成長的路》		
〈中國傳統音樂之特色與類別〉	1999年6月	《中國音樂賞介》，頁1-17	台北：國立台灣藝術教育館	
〈民族音樂之研究、創新與應用〉	1999年	國樂學會中國音樂學術研討會論文		

篇 名	發表年代	出處	出版社	備註
〈禽骨管樂器研究與製作〉	1999年		《民族音樂學會1998研討會論文集》，頁54-63	台北：中華民國民族音樂學會
〈台灣民族音樂之研究、創新與應用〉	2000年	《音樂探索》,2000年第3期，頁23-28	四川	
〈現代國樂之傳承與展望〉	2000年	兩岸國樂交響化研討會論文	高雄	
〈中國文化大學國樂系創辦緣起〉	2001年7月	《北市國樂》，第170期，頁5-6		＊亦收於《永遠的懷念——莊本立教授紀念文集》，撰於2000年之遺著

英文論文輯

篇 名	發表年代	出處	出版社	備註
"A Study of Some Ancient Chinese Musical Instruments"	April 12-16, 1966	The Musics of Asia: Papers read at an International Music Symposium held in Manila	The National Music Council of the Philippines in Cooperation with UNESCO National Commission of the Philippines, 1971:185-190	＊ed. by Jose Maceda. Manila
"Chinese Music"	1973	China Studies Series, no. 17.	National Chengchi University, 1973:1-11	
"Chinese Traditional Music for Birthday Celebration."	1975	Asian Music, Vol. 6, Nos. 1 & 2,		＊p.7-12.
"My Revelations from Chinese Traditional Music."	November, 1976	第四屆亞洲作曲家聯盟會議及第二屆亞太音樂會議論文		＊p.41-47
"The Scale of Old Chinese Flute 'Ti'."	Summer, 1979	Asian Culture Quarterly, Vol. 7, No. 2		

篇 名	發表年代	出處	出版社	備註
"The Spiritual Characteristics of Chinese Music."	1982	第十一屆亞洲藝術會議論文	漢城	
"The Improvements and Applications of Some Ancient Chinese Musical Instruments for the Contemporary Music."	1988年	國際中國音樂研討會論文	英國京士頓	
"The Improvements and Applications of The Ancient Chinese Musical Instruments Hsun, Ch'ing, and Chung."	1988年	《第三屆中國民族音樂學會議論文集》，頁102-134	台北：行政院文化建設委員會	
"Performing Ten or More Categories of Music - A Revelation of the Music System of the Tang Dynasty"	1995年	第二屆亞太民族音樂會議論文	大阪	*p.298-306
〈中國鐘的演進比較與傳播〉	1996年	第三屆亞太民族音會議論文	泰國	
"The Reconstruction and the Structure of the Ritual Music for Confucian Ceremony."	1998年	《第四屆亞太民族音樂學會會議暨第六屆國際民族音樂學會議論文集》，頁339-347	台北：行政院文化建設委員會	

中文論著

書 名	發表年代	出版社	備註
《中國古代之排簫》	1963年	南港：中央研究院民族學研究所	*中央研究院民族學研究所專刊之四，附英文摘要
《周磬之研究》	1968年3月	台北：中華叢書編審委員會	*中華叢書，國立歷史博物館歷代文物叢刊第2輯，附英文節略
《中國的音樂》	1968年10月	台中：台灣省政府新聞處	*民族文化叢書第6種

莊本立文選

❧ 音樂與我 ❧

莊本立

本文作者莊本立先生是五十三年（1964年）選出的十大傑出青年之一，江蘇武進人，現任台灣電力公司工程師，對於音樂造詣頗深。

音樂是我二十餘年來在藝術方面追求的對象，美麗的旋律給我心靈以無限的安慰，雄偉的樂聲激發我生命的潛力，產生一股衝勁而使我狂熱地愛好和不停地奮鬥，我將盡我所能來發掘過去古樂的蘊藏，耕耘今後音樂的園地。

回憶童年時，生於充滿藝術氣氛之書香世家，祖父學養頗高而擅書法，父親愛好園藝與音樂，故自幼受藝術薰陶而養成了對音樂、書畫愛好的傾向。每當夏夜納涼時，仰望群星閃爍的蒼穹，激起我許多音樂的幻想，唱和著自然的童謠。故當學校中有音樂、圖畫比賽時，也常參加而獲優勝。在回憶中，童年是一幸福而又快樂的階段。

但世事變幻莫測，這平靜的生活不幸因抗日戰爭的爆發而遭日本侵略戰火所破壞，不久家鄉淪陷，家產毀損於炮火。父親逃離回來受此打擊，突患中風而半身不遂，家庭經濟頓形惡劣，僅賴年逾七十高齡的祖父以寫字潤金及微薄房租來維持家計。當我十四歲時，就獨自離開家鄉到上海光華中學求學，寄居姑母家，由於戰爭的磨練，使我知道必須面對現實，發奮用功和刻苦自勵，少年貪玩之心，盡皆收歛。記得當時為節省零用錢，常從滬西徒步一個多小時至

公共租界的學校上課，雖遇颶風淹水過膝，但仍涉水而行。中午則常以山芋、
羌餅、高粱餅等果腹，以閱讀書本作「茱餚」而自慰。

　　由於學校離工部局圖書館及書店極近，故常往瀏覽而對中西樂理著作，發
生了濃厚興趣，常傾囊搜購有關音樂舊書，這些對我後來在音樂理論方面的研
究，奠下了良好的基礎。那時上海工部局的交響樂團常作練習，我遇有空暇就
去傾聽；收音機裡播放的樂曲，也常使我沉迷其中，但僅僅欣賞卻滿足不了我
對音樂的嚮往，然家境清寒的我要想在課外買件西洋樂器來學習音樂，卻是一
種奢望，所以在初中時僅能買一短竹笛獨自習吹，聊寄鄉愁於笛聲。高中時則
購一月琴自娛，但因樂工製作粗陋，發音不準，聽來異常逆耳，於是決定重排
琴品，照吉他音位計算重排，當時猶不知十二平均律如何推求，亦無人加以指
導，只得獨自暗中摸索，經重膠數次後，始獲成功，當各音與鋼琴鍵音吻合
時，心中迸出了興奮與喜悅，這可說是我改良樂器的一個開始，它除使我獲得
工作經驗外更使我領悟到做事必須要有堅強的毅力和不變的信心。

　　高中畢業時，雖然酷愛藝術，但因數理成績極佳，學業名列前茅，且感國
家困弱，工業落後，故決定入大同大學修讀電機工程，希望將來能獻身於國家
建設。入學後努力於科學及工程之學習，但卻並不妨礙我對音樂的研究。其時
祖父已歿，經濟更為拮据，幸每年參加武進同鄉會清寒學生獎學金甄試，屢獲
第一，得到全部學雜書籍費用，給予極多鼓勵。至於音樂，猶如我難以忘懷的
愛人，時在念中，故每當經過樂器櫥窗時，常駐足凝視，見嚮往已久的樂器被
人購去，心中不勝羨慕而又遺憾，經數晚之失眠和考慮，遂決定節省返鄉省親
的旅費，來購買一心愛的琵琶；又以長輩賜贈的壓歲錢作學費，入素所傾慕的
仲樂音樂館，隨衛仲樂教授學習，但數月後即無力繳付，幸學習成績優異，蒙

老師愛護，得不計較學費而繼續教導。待琵琶修畢，繼習南胡，並窺小提琴及七絃琴之門徑，老師如開音樂演奏會，則盡力幫忙，以作報謝。

　　民國三十六年（1947年）大學畢業後，即來台入台電公司工作，從實習員幹起，早年當學生時因生活刻苦，加上實習時工作辛勞，遂患上嚴重的胃病，身體羸弱不堪，但仍於公餘領導晨鐘國樂社經常演奏。四十一年春，與高子銘、梁在平諸先生共組中華國樂會，並任常務理事及研究組長迄今。當時因感發揚國樂必須去蕪存菁，若將國樂本身之缺點予以改進，則必可蒸蒸日上。

　　記得四十二年在中華國樂會週年紀念刊上，曾發表我對改進國樂之管見六點：（一）整理舊樂及製作新曲。（二）改良樂器使能完美。（三）研究技術使更進步。（四）提倡音樂教育，培養新血輪。（五）分工合作並以科學方法共同發展。（六）政府倡導，俾能事半功倍。由於我曾試寫過幾首國樂新曲，覺得有些樂器的音域不廣，或轉調發音不準，所以覺得「工欲善其事，必先利其器」，因樂器為表達音樂的工具，假如我們有了完美的樂器，則作曲者當可自由發揮而不受樂器的限制「削足適履」，演奏者也可奏出更優美的樂音。同時從音樂史來看，由於樂器的進步，音樂亦隨之發達。

　　所以四十二年（1953年）春，便著手試製拉奏的三絃琴，經設計製作後，琴雖完成而音不大，原來琴絃與面板之角度設計不當，經再改良，音量亦隨之增大，此琴奏法如胡琴而音色柔美若中提琴，單音及雙絃均可演奏。這年秋，我與志趣相投之護士小姐顧晶琪女士結婚，她畢業於國防醫學院，對我身體之轉弱為強及事業之幫助極多，常陪同工作至深夜，共同研討音樂方面的問題。四十三年因感國樂常奏的樂曲不多，遂開始創作具有江南柔美情調的《懷鄉曲》，這年夏天因在烏來參加發電廠的裝機工程，故在這段山居的日子裡，得有機會欣賞山胞歌舞，及搜集山地民謠，繼即譜成《高山組曲》，希能保存山地樸

質風格而具現代組曲的型式，接著《新疆舞曲》等也隨之作成。

四十四年（1955年）因感胡琴缺點頗多，為使音域寬廣、音量宏大、音色優美，遂根據物理及幾何原理推出琴筒夾角，組合二大二小四個胡琴筒而成小四筒琴。最初音量雖與理論全合，但胡琴的沙聲卻無法去除，後又經數月研究，加設「制噪板」後始獲成功，並得專利十年。繼又用電子儀器作音波分析及著〈四筒琴之創作與研究〉一文。四十五年（1956年）對音律之基本理論發生興趣，考證歷代音律，創作律管，修正朱載堉氏十二平均律之管上求律法，並自推知作圖求律法及古代黃鐘音高等，將研究所得撰著《中國音律之研究》。四十六年（1957年）八月參加中國青年友好訪問團及道德重整運動，赴美訪問演奏。四十七年（1958年）由於孩子相繼出生，負擔日重，且改良樂器所費頗多，內人為使我專心研究，免有後顧之憂，遂毅然出任特別護士，以減輕經濟負擔，因此用四鼓組成之大四筒琴得於那年完成。此琴音量宏大，音色雄美，與小四筒琴同成一屬。記得創作時正值農曆春節，親友前來拜年，滿屋刨花木屑，雜亂狼藉，因平日要忙電機工程方面的工作，而假期是我最好的業餘工作時間，故不得不儘量利用。

四十八年（1959年）因感我國舊笛音欠準，不便轉調，故先後作十餘種改良設計，最後始以變孔半音笛完成，亦獲專利十年。此笛有六音孔及一鍵鈕，較西洋橫笛易奏，音量亦大，且仍保存我國舊笛音色。同年八月任國立音樂研究所研究委員，四十九年（1960年）夏完成高音半音笛，它較西洋短笛音高而易奏。五十年（1961年）三月與中華國樂會諸樂友共組團赴香港訪問演奏，以宣揚祖國文化。同年五月受聘於中央研究院民族學研究所，負責民族音樂及音樂考古之研究，試創古塤並改良完成新型八孔及十六音孔半音塤，亦得專利十年。五十二年（1963年）完成《中國古代之排簫》一書，考證排簫的歷史、構

造、製法、音階、樂曲、及奏法等，並與太平洋地區之其他排簫作一橫的比較，證明我國古代樂器，除影響亞洲鄰邦外，更可能遠及中南美洲，因爲在巴拿馬及厄瓜多爾的印地安人，有吹奏和我國類似的雙翼式排簫。去年又寫成〈篴之研究〉一文，這對古樂器之演進，又多了一種認識。至於多年來我所構想的四度向量動態的電氣音樂及許多新樂器，則猶待將來繼續努力來完成。

前年（1963年）七月，因赴日參加第五屆國際音樂教育會議，得有機會看到日本邦樂之被重視及現代音樂教育之進步，感慨頗多，使我感到更須加倍努力，同時希望所有理論研究、樂曲創作、及音樂演奏的朋友們，能分工合作而發揮共同的力量。至於國樂發展的方向，我認爲可分兩方面去進行：一方面是對古代音樂去發掘和考證，這可讓一般愛好古曲音樂的朋友去做，使奏出過去的樂曲有相當根據。這種考證、研究、及演奏，並不在於復古，而是可在古代人的作品中尋找出當時的曲式、調性、及音階等，俾能取長棄短，而作將來發展新音樂的參考。

另一方面就是發展新的國樂，我們應除去舊國樂之缺點而發揚其眞正優點，此可運用新的樂器，創作新的樂曲，運用新的技巧來演奏這一時代的作品；並可根據古樂的遺產，民族的素材，及新方法來產生新樂曲，當然亦可寫出純創造性的東西。西洋音樂的優點應予吸取，但要有自己的精神，我想路是要人去走出來的，學問亦要人去開創，尤其是自己國家的文化，不能靠人家來替你研究，外國音樂的所以進步，就是他們運用了科學的方法。假如我們亦用科學方法來幫助音樂發展，我想一定會有驚人的進步。

原載：《徵信新聞》，1965年3月30日，第10版

談中國樂器的改良

莊本立主講 · 《中國樂刊》社筆錄

　　中國的樂器雖然有其優點和民族特色，但無可諱言的也有許多缺點，例如：有些音域較窄，音量太小；有些音量雖大而音色不美；有些粗製濫造，發音不準；有些構造簡單，難以表達複雜技巧。

　　自古至今，中國樂器幾乎沒有太多改變，像古琴依舊七絃，上絃及調音部分，均無改進；箏亦僅由大變小，絃數及質料稍有改進而已；至於擦絃樂器，唐宋時的軋箏和宋朝的奚琴，都是用竹片拉奏，到元朝時奚琴已改稱為胡琴，並用馬尾弓擦絃，雖然後來又演變成京胡、南胡、中胡、大胡、低胡等，但都仍保存著一個琴筒兩條絃的型式；管樂方面，橫笛的音色既嘹亮又清脆，可惜音階不大準確，雖然有人認為唯有不準的音階才是中國音階的特色，但這完全是不懂音律的樂器工人，造出不準的笛子所形成的，因為根據本人利用電子儀器，測定橫笛各音的振動頻率並予計算後，發現有很多音既不符合我國古代用三分損益法求出的五度相生律，也不符合純律及十二平均律，相鄰二音間的音程比半音大，比全音小，約四分之三或一·六或一·八個半音，若聽者經常聽這種不準的音階，久而久之，習慣成自然，反而會覺得它很準，當他聽到真正準確的音階時，又會感到它不準。然音階是由人訂定的，我們可以依絃的自然振動及其簡單整數的頻率比來定出音階，其音純而悅耳，所以稱為純律；至於十二平均律，雖然並不很純，但在轉調時較方便。

　　目前重要的問題是究竟那一種律制最好？那一種音階最適宜？在古時候，

曾有學者研究過這個問題，但後來就較少人研究，而樂器也任憑匠人去製造了。例如笛子，如依照Do、Re、Mi、Fa、So、La、Si的音階開孔，音孔間距離應隨全音、半音而有不同，全音距離大，半音距離小，但幾乎所有的笛子都不是依照音程大小開孔的。根據本人的研究，知道我國古代最初製笛的人，並非不知有全音、半音的區別，但是如果一根笛子的音孔照七音階開得很正確的話，那末這根笛子最多只可吹準兩三個調，因轉調時音孔間的距離有大小不能隨調而改變；所以古人就將各孔間的距離稍加平均，大的改小一點，小的加大一點，然後利用運氣的大小，頭部的俯仰，笛膜的鬆緊，手指的按法等特殊技巧來控制音高；但後來的人卻不一定都知道這些方法，所以吹出的音就很不容易準了。

西洋的樂器是經許多國家利用音學原理，工業技術加以不斷研究改進，所以才有今天的發達狀況，如果我們也利用科學原理及方法來研究改良我們中國的樂器，當然也必定可以獲得進步而促進中國音樂的發展。然樂器之改良應以下列數點為目標：一、音量大，二、音階準，三、音域廣，四、音色美，五、演奏容易，六、製造方便，本人過去曾做了一些樂器的改良工作現將主要的說明如下：

擦絃樂器之改良

胡琴只有二條絃，音域有限，為了增廣其音域，在民國四十二年（1953年），本人曾製了一個三絃胡琴，三條絃的排列位置似三角形的三頂點，它穿在中間絃內，可分別單獨拉任何一絃，也可同時拉三絃的任何二絃，尤其是第一、第三、兩絃在小提琴上無法拉奏，但在此琴上則極易演奏，此外還都有螺絲絞絃器以供微調整，但是此琴雖有中國的演奏型式，卻沒有中國的音色，聽

來很像中提琴；所以民國四十三年（1954年），本人又設計了四筒琴，根據物理學之研究，二條絃的胡琴其振動面的蛇皮是平面的，當擦絃的弓毛垂直於振動面時音量最大，若二者間角度漸小，音量也隨之減小，如要增加多條絃以增廣音域，則必須將弓拿到絃外，弓擦各絃時與振動面所成之角度必有不同，於是各絃的音量也隨之而有差別，因此就想到改用二個垂直相交的琴筒，根據公式推算的結果，知弓毛與振動面不論成任何角度，二琴筒之合成音量一定不變，但後來為了避免四絃在二琴筒上產生過大的壓力，所以又設計為四個琴筒，二大二小，一方面可減少絃在筒上之壓力，同時因共鳴筒之增加也可使音量變大，另一方面因筒有大小，所以可使高低音的效果均佳，而且在二筒相交處，旁邊有一缺口，弓正好可在缺口處擦絃；這種四筒琴的音域廣、音量大，且可運用小提琴上各種複雜的技巧來演奏。

為了保持中國音色，本來是利用絲絃，但發現絲絃音色、音量均不如金屬絃好，而且絲絃在四筒琴上的音色也不與胡琴相同，所以便改用了金屬絃。在此要再強調的是，樂器之改良，除要將原有的缺點改進外，還要注意保存特有的中國民族色彩，三絃胡琴，雖具有中國樂器的演奏型式，但是卻缺少中國胡琴音色，所以又改進為四筒琴，四筒琴演奏時雖非中國型式，但卻有中國的音色，而不失去樂器改良的真正意義。

管樂器方面的改良

中國橫笛的音色清脆而嘹亮，但卻有音階欠準的缺點，要解決這個問題，並不困難，只要把音孔開準就成，最重要的是音孔的位置究竟應根據何種音律制最為適宜，例如採用純律的自然音階在和聲合奏時非常良好，但當轉調時即發生問題，因大全音、小全音音各不相同，這樣的笛子至少需有一套六根才夠

用；另一種是採用十二平均律，十二平均律雖然不很純正，但與純律相差不多，利用運氣大小，及仰俯的角度不同，可在同一音孔吹出半個音之差別。所以本人改良後的笛子是採用十二平均律制，仍是六個音孔，但笛內有一活板，當按動鍵鈕時，活板即滑動而蓋起部分音孔，使音降低半音；所以雖只六個音孔，卻可吹出十二個半音，吹奏方法與舊笛一樣，仍貼有笛膜以保存中國音色，也可演奏半音較多的現代複雜樂曲。

曾有人擔心中國樂器經過改良以後，演奏中國古代樂曲時是否會失去其原有音色；關於這點。本人認為改良樂器之目的是將古代樂器的缺點加以改進，並發揚其優點。改良出來的是現代的中國樂器，可演奏現代的中國樂曲，表現這個時代的精神；至於古代的樂曲，則應於考證後製出古代的樂器，而以這些古代樂器來演奏古曲。所以本人所從事的工作也是從這兩方面同時並進，一方面除了前述的樂器改良外，另一方面也將那些已失傳的古樂器重新加以考證製出，同時將其原有的缺點力圖改進，例如古代的壎和篪，前者音色柔美，但音階不準，經改音後，不但保有中國壎的音色，同時還可吹出十二個調子，且有各種不同的調性可以重奏或合奏；此外，也製了許多商代、宋代、清代等古式的改良，以用來吹奏古曲。篪早已失傳，古書曾提到在上古三代時即有篪，《詩經‧小雅》〈何斯人篇〉中有「伯氏吹壎、仲氏吹篪」之句，後世因而以壎篪來比喻兄弟間的和睦，本人根據明朝朱載堉《樂律全書》記載內的古篪尺寸，用竹管複製出了篪發現竹製篪與土製壎的音色極為相似；此外，近三年來為改進祭孔禮樂曾重製了編鐘、編磬、特鐘、特磬、鏞鐘、建鼓等大型樂器。

同時為復興我國文化而作古代樂器之考證與重製時，對其發音原理必須加以研究，而稍加改進，例如磬如依照歷史博物館，中央研究院所藏的周代古磬去製造，毫不困難，但這只是照古代的樂器依樣畫葫蘆，複製一番而已，僅有

復而無興的意義。要知道古代樂器所以會失傳，主要是因其本身有缺點，文化復興並不只是複製就夠了，而是必須加以改進，以符合現代的要求；但也並不只是模仿西洋，或改改外形絃數就算；而是要以除去原有缺點保留中華民族特色為原則，儘量發揚其優點，按樂器是表達音樂的工具，俗說：「工欲善其事，必先利其器」，如果工具不良，當然也就難有完美的音樂了。總之中國的音樂是需要中國人一起去開拓、去發展，樂器的研究只是其中的一部分而已，希望能與作曲、演奏配合，大家分工合作，共同努力，深信中國音樂必有其光輝的前途。

原載：《中國樂刊》，第1卷第1期，1971年3月，頁2-3

創作的軌跡

「應用民族音樂學及民族音樂學的應用」提要

莊本立　中國文化大學研究教授

前 言

　　自第二次世界大戰以後，民族音樂學逐漸受到各國的重視，現專攻此學的學者，已日漸增多，因此在求職謀生方面，也就漸感困難而有問題。

「應用民族音樂學」的構想

　　為解決民族音樂學者及研究生畢業後的生涯問題，故有發展「應用民族音樂學」（Applied Ethnomusicology）的構想，將采風探源獲得之寶貴資料及研究成果，如何來作適當而有效的應用。所以除修習民族音樂學、世界音樂、音樂民族學、樂律學、樂譜學、版本目錄學等課程外，尚須有錄音、錄像、攝影、記譜、譯譜、及分析樂曲之基礎訓練，更應培養作曲、編曲、電腦運用、及企管經營等之才能，俾使民族音樂學能實際應用而發揮功能。

民族音樂學的應用

　　修習民族音樂學後，可依自己的志趣，選擇下列有關工作：1、至民族音樂研究所、研究中心、及學術研究機構等，繼續從事研究工作；2、至大專院校擔任民族音樂學及民謠研究等課程之教學工作；3、可從事民族音樂的作曲、編曲，或舞蹈、戲劇、電視、電影等之配樂工作；4、至民族學博物館、民俗博物館、樂器博物館等，擔任研究及管理工程；5、可至音樂圖書館、有

聲資料中心等，擔任搜集、分類及管理工作；6、可從事唱片、光碟、錄音帶、錄像帶、及歌譜、樂譜之出版工作；7、可從事於民族樂器之搜集、展覽、製作或銷售工作；8、可至各縣市文化中心，從事民族音樂之推廣工作；9、可至各民族樂團，擔任策劃及管理工作；10、可從事民族音樂之評論及報導工作。

結 論

各種學科修習之後，就應設法去運用，這樣才能發揮其功能，並有益於國家和社會。茲用我所領悟到的詩句，作一結言如下：

宇宙萬象皆蘊道，審察精研窮其理，

更須掌握善運用，一切事物必成矣。

<div align="right">第一屆世界民族音樂會議論文手稿，1996年</div>

參 考 資 料

Ⅰ、書刊

1. 丁永慶，〈追思莊董事本立先生文〉，《永遠的懷念 ── 莊本立教授紀念文集》，2001年7月，〔無頁數〕。
2. 于國華，〈民族音樂學者莊本立五日逝世享年七十七〉，《民生報》（電子版），2001年7月7日。
3. 方冠英，〈中廣國樂團卅五週年〉，《中廣國樂團三十五週年紀念特刊》，台北：中國廣播公司，1970年。
4. 王正平，〈追憶莊主任〉，《北市國樂》，第170期，2001年7月，頁7；亦收於《永遠的懷念 ── 莊本立教授紀念文集》，2001年7月，〔無頁數〕。
5. 白玉光，〈高山流水憶師恩 ── 憶詠恩師莊本立教授〉，《永遠的懷念 ── 莊本立教授紀念文集》，2001年7月，〔無頁數〕。
7. 李時敏，〈國際中國音樂研討會記略（上）〉，《北市國樂》，第33期，1988年4月25日，頁3。
8. 李時敏，〈國際中國音樂研討會記略（中）〉，《北市國樂》，第34期，1988年5月27日，頁3。
9. 汪精輝，〈近四十年來我國社會音樂教育之發展〉，《教育資料叢刊》，第12輯，1987年，頁525-598。
10. 林桃英，〈追思〉，《北市國樂》第170期，2001年7月，頁7-8；亦收於《永遠的懷念 ── 莊本立教授紀念文集》，2001年7月，〔無頁數〕。
11. 范光治，〈莊故教授本立行述〉，《北市國樂》，第170期，2001年7月，頁2-4；亦收於《永遠的懷念 ── 莊本立教授紀念文集》，2001年7月，〔無頁數〕。
12. 施德玉，〈懷念我們的大家長 ── 莊主任〉，《永遠的懷念 ── 莊本立教授紀念文集》，2001年7月，〔無頁數〕。
13. 郎玉衡，〈莊本立研製國樂器〉，《中央日報》，1963年5月14日，第7版。
14. 徐立勝，〈國樂大師 ── 衛仲樂〉，《音樂愛好者》，1986年第1期，頁2-5。
15. 徐淑雯，〈華岡藝展今日於國家音樂廳盛大演出〉，2000年5月7日，
 http://epaper.pccu.edu.tw/index.asp?NewsNo=1141。
16. 高子銘，《現代國樂》，台北，正中書局，1965年，第2版。
17. 張自強，〈盲人的升學問題〉，http://www.cmsb.tcc.edu.tw。
18. 張龍傑，〈訪莊本立教授談國樂的振興〉，《青年戰士報》，1971年12月8日及9日，第5版。
19. 梁在平，《中國樂器大綱》，台北，中華國樂會，1970年。
20. 莊本立，〈十進律新說〉，《中華民國國樂學會中國音樂學術研討會論文集》，1995年12月17日。
21. 莊本立，〈中國文化大學國樂系創辦緣起〉，《北市國樂》，第170期，2001年7月，頁5-6；亦收於《永遠的懷念 ── 莊本立教授紀念文集》，2001年7月，〔無頁數〕。
22. 莊本立，《中國古代的排簫》，南港，中央研究院民族學研究所，1963年《中央研究院民族學研究所專刊之四》。
23. 莊本立，《中國的音樂》，台中，台灣省政府新聞處，1968年。
24. 莊本立，〈中國音樂、舞蹈與戲劇之精神特色〉，《中國文明的精神》，台北，廣播電視事業發展基金叢書，1990年，頁711-787。
25. 莊本立，〈古典婚禮樂曲的編作〉，《華岡樂韻》，第2期，1992年4月，頁5-14。
26. 莊本立，〈古磬研究之一〉，《中央研究院民族學研究所集刊》，第22期，1966年9月，頁97-137。
27. 莊本立，〈台灣民族音樂之研究、創新與應用〉，《音樂探索》，2000年第3期，頁23-28。
28. 莊本立，〈杖鼓的研究與改進〉，《第二屆中國民族音樂學會議論文集》，台北，文化建設委員會，1987年，頁54-56。

29. 莊本立，〈東西兼容之現代國樂教育〉，《華岡藝術學報》，第2期，1981年11月，頁221-223。

30. 莊本立，〈研古創新揚國樂〉，《研古與創新之二》，節目單序言，1985年5月6日。

31. 莊本立，〈音樂與我〉，《徵信新聞》，1965年3月29日，第10版。

32. 莊本立，〈音樂舞蹈專修科國樂組〉，《華岡學業》（華岡十年紀念集之一），陽明山，華岡出版社，1972年，頁153-154。

33. 莊本立，〈展開國樂的翅膀同飛翔〉，《華岡國樂團巡迴展》節目單，1980年4月5日，頁1。

34. 莊本立，〈莊序〉，《音樂的科學原理》，謝寧譯，第3版，台北，徐氏基金會出版，1979年5月，頁1。

35. 莊本立，〈祭孔禮樂〉，《第一屆國際華學會議論文提要》，台北，陽明山，華岡，中華學術院，1968年，頁253-254。

36. 莊本立，〈祭孔禮樂及佾舞〉，《美國第四屆祭孔大典專輯》，張潤新編，洛杉磯，美國第四屆祭孔大典委員會，1984年，頁141。

37. 莊本立，〈現代國樂的傳承與展望〉，《兩岸國樂交響化研討會》（高雄國樂團），〔尚未出版資料〕。

38. 莊本立，〈國樂人才的培養與前景〉，《中國樂刊》，試刊號，1970年12月，頁3-4。

39. 莊本立，〈國樂發展的方向〉，《中國新音樂史論集-國樂思想》，劉靖之、吳贛伯編。香港，香港大學亞洲研究中心，1994年，頁17-26。

40. 莊本立，〈鳶骨管樂器之研究與製作〉，《民族音樂學會1998研討會論文集》，台北，中華民國音樂學會，1999年，頁54-63。

41. 莊本立，〈塤的歷史與比較研究〉，《中央研究院民族學研究所集刊》，第33期，1972年春，頁177-253。

42. 莊本立，〈對樂律、樂舞、樂器的研究——王光祈《中國音樂史》的啓示〉，成都，1992年9月12日（王光祈先生誕辰一百週年紀念，王光祈研究學術交流會論文）。

43. 莊本立，〈箎之研究〉，《中央研究院民族學研究所集刊》，第19期，1965年春，頁139-203。

44. 莊本立，〈談中國樂器的改良〉，《中國樂刊》，第1卷第1期，1971年3月，頁2-3。

45. 莊桂櫻，〈永遠的主任〉，《北市國樂》，第170期，2001年7月，頁12；亦收於《永遠的懷念——莊本立教授紀念文集》，2001年7月，〔無頁數〕。

46. 許光毅，〈大同樂會〉，《音樂研究》，1984年第4期，頁114-115。

47. 許常惠，《台灣音樂史初稿》，台北，全音樂譜出版社，1991年。

48. 許克巍，〈主編的話－走向新旅程〉，《北市國樂》，第170期，2001年7月，頁1。

49. 陳裕剛，〈憶過往事，表懷念情〉，《永遠的懷念——莊本立教授紀念文集》，2001年7月，〔無頁數〕。

50. 郭長揚，〈憶莊主任與華岡緣〉，《北市國樂》，第170期，2001年7月，頁9-12。

51. 彭聖錦，〈敬悼恩師莊本立教授〉，《永遠的懷念——莊本立教授紀念文集》，2001年7月，〔無頁數〕。

52. 黃翔鵬，〈先秦音樂文化的光輝創造－曾侯乙墓的古樂器〉，《文物》，1979年第7期，頁32-39。

53. 黃翔鵬，〈舞陽賈湖骨笛的測音研究〉，《文物》，1989年第1期，頁15-17。

54. 楊忠衡，〈當前台灣樂界的三教九流〉，Mel's Essays，2002年7月22日，www.allmusic-mag.net/mel/article/ESSAY951214.htm

55. 劉蓮珠，〈鑑古知今的科學音樂家——莊本立〉，《北市國樂》，第5期，1992年11月5日，頁1-4。

56. 樊慰慈，〈莊主任，音樂會裡的席位將永遠為您而留〉，《永遠的懷念——莊本立教授紀念文集》，2001年7月，〔無頁數〕。

57. 蔡宗德，〈有的只是更多的不捨〉，《永遠的懷念——莊本立教授紀念文集》，2001年7月，〔無頁數〕。

58. 蔡秉衡，〈懷念「主任好」！〉，《永遠的懷念——莊本立教授紀念文集》，2001年7月，〔無頁數〕。

59. 鄭德淵，〈四分之一世紀前我推了他一把〉，《北市國樂》，第170期，2001年7月，頁8-9；亦收於《永遠的懷念——莊本立教授紀念文集》，2001年7月，〔無頁數〕。

60. 錢南章，〈永遠的莊老師〉，《永遠的懷念——莊本立教授紀念文集》，2001年7月，〔無頁數〕。

61. 顏廷階，《中國現代音樂家傳略》，中和，綠與美出版社，1992年，頁407-411。

62. 龔萬里，〈從一份節目單上看到的啟示〉，《上海音訊》，1985年第3期，頁12。

63. 中華民國民族音樂學會網頁：http://demo.service.org.tw/ema/intro2.asp。

64. 〈中華國樂會昨年會，表揚提倡國樂人才〉，《中央日報》，1963年5月13日，第4版。

65. 中華國樂會網頁：www.scm.org.tw/htm。

66. 今日國樂網頁：www.cc.nctu.edu.tw/~cmusic/cmusictoday.html。

67. 公共電視網頁：http://www.pts.org.tw/~prgweb2/taiwan_culture/8911/bua3.htm。

68. 〈王光祈先生誕辰一百周年紀念及學術交流會〉，《1993中國音樂年鑒》，濟南，山東友誼出版社，1994年，頁616-617。

69. 台北市孔廟管理委員會網頁：www.ct.taipei.gov.tw/recontento-A5.htm。

70. 〈我國劇友好訪問團結束訪美昨天返國〉，《聯合報》，1980年12月4日，第9版。

71. 〈作曲家研討會紀要〉，《北市國樂》，第38期，1988年9月，頁5。

72. 〈青年國樂家莊本立改良舊笛為半音笛〉，《中央日報》，1960年2月26日，第5版。。

73. 《祭孔禮樂之改進》，台北，祭孔禮樂工作委員會，1970年9月。

74. 國際青商會中華民國總會網頁／歷屆當選人名錄：www.taiwanjc.o9r.tw/Ten-OYP

75. 〈國樂欣賞會第二次明晚間舉行，莊本立講述改進國樂器〉，《中華日報》，1972年1月28日，第7版。

76. 〈第三屆亞太民族音樂學會在泰國舉行〉，《音樂研究》，1997年第1期，頁11。

77. 陳光輝網頁：http://wwcmsb.tcc.edu.tw。

78. 〈華岡古樂團簡介〉，《研古與創新（十五）——絃歌繞樑萬種情》，音樂會節目單，2000年6月12日，頁13。

79. 〈華岡國樂團在巴黎精彩演出〉，《中央日報》（電子版），1998年3月29日。
http://www.cdn.com.tw/daily/1998/03/29/text/870329h2.htm。

80. Mayasun（孫新財），〈追悼莊本立老師〉，《心栽國樂交流網站》，2003年1月9日，
http://mayasun.ind.tw/topic.asp?TOPIC_ID=247。

81. Chang Pe-Chin（張伯瑾），"Foreword." Asian Culture Quarterly, vol. 7, no. 2 （Summer 1979）:1.

82. Chuang Pen-Li, "A Study of Some Ancient Chinese Musical Instruments," The Musics of Asia; Papers read at an International Musical Symposium, held in Manila, April 12-16, 1966. Ed. by Jose Maceda, March 1971:185-190.

83. Fredric Liberman, Book Review, "Chuang, Pen-li, Panpipes of Ancient China. Taipei; Academia Sinica Institute of Ethnology, 1963." Ethnomusicology, vol. 9, no. 3, September 1965:333.

84. D. K. Lieu, "Chinese Music," in China in 1918, ed. by M. T. Z. Tyau, being the Special Anniversary Supplement of the Peking Leader, February 12, 1919:110.

85. John Rockwell, "Opera: National Troupe Plays in Brooklyn." New York Times, October 12, 1980: 72.

86. Valerie Scher, "Chinese Opera Theater: Charm, Drama and Gymnastics." Chicago Sun-Times, October 28, 1980: 60.

87. Alan Thrasher, "The Changing Musical Tradition of the Taipei Confucian Ritual." CHIME, nos. 16 & 17, 2001-2002〔印刷中〕。

II、其他

1. 「研古與創新」系列音樂會節目單十五份（1986-2000）。

2. 其他音樂會節目單。

3. 中國文化學院舞蹈音樂科國樂組科目表（1973年）。

4. 中國文化大學音樂學系國樂組課程表（1983年、1993年、2003年）。

5. 「中國樂器特展」說明書（1992年）。

6. 「世界民族樂器展」說明書（1996年）。

7. 《研古與創新之五——十部樂》，1990年3月14日。

8. 《莊本立教授音樂追思禮拜》，2001年7月28日。

9. 《路：（第92集）國樂路途上孜孜不倦的莊本立教授》，國防部藝術工作總隊製作，三台
 聯播電視節目錄影帶，1975年。

國家圖書館出版品預行編目資料

莊本立：鐘鼓起風雲 / 韓國鐄撰文. -- 初版.
-- 宜蘭五結鄉：傳藝中心出版；臺北市：時報文化發行
面； 公分. --（台灣音樂館.資深音樂家叢書 ；29）
　ISBN 957-01-5704-6（平裝）
　1.莊本立 — 傳記
　2.音樂家 — 台灣 — 傳記

910.9886　　　　　　　　　　　　　　92021257

台灣音樂館　資深音樂家叢書

莊本立——鐘鼓起風雲

指導：行政院文化建設委員會
著作權人：國立傳統藝術中心
發行人：柯基良
　　　　地址：宜蘭縣五結鄉五濱路二段201號
　　　　電話：（03）960-5230 ・（02）2341-1200
　　　　網址：www.ncfta.gov.tw
　　　　傳真：（02）2341-5811
顧問：申學庸、金慶雲、馬水龍、莊展信
計畫主持人：林馨琴
主編：趙琴
撰文：韓國鐄
執行編輯：心岱、郭燕鳳、巫如琪、何淑芳
美術設計：小雨工作室
美術編輯：葉鈺貞、潘淑真
出版：時報文化出版企業股份有限公司
　　　　臺北市108和平西路三段240號4F
　　　　發行專線：（02）2306-6842
　　　　讀者免費服務專線：0800-231-705
　　　　郵撥：0103854~0時報出版公司
　　　　信箱：臺北郵政七九～九九信箱
　　　　時報悅讀網：http://www.readingtimes.com.tw
　　　　電子郵件信箱：ctliving@readingtimes.com.tw
製版：瑞豐實業股份有限公司
印刷：詠豐彩色印刷股份有限公司
初版一刷：二〇〇三年十二月二十日
定價：600元

行政院新聞局局版北市業字第八〇號
ISBN：957-01-5704-6　Printed in Taiwan
政府出版品統一編號：1009202712